驚艷天目

小奎 [印]

Tenmoku Glaze: The Ceramic Art of Liang-yang Shao

邵椋揚現代陶藝創作展

國立歷史博物館
NATIONAL MUSEUM OF HISTORY

館序

　　黑釉瓷主要產自宋代的福建建窯，建窯雖然不在宋代五大名窯之列，但所燒製的黑釉瓷，顏色黝黑，胎質厚實，釉料經燒製後所呈現的油滴狀、兔毫紋、鷓鴣斑，加上特殊的曜（耀）變紋飾，廣為當時權貴、文人所喜愛。同時，在當時的鬥茶文化中，黑釉瓷（碗）也佔有重要的位置，蔡襄《茶錄》中提到：「茶色白宜黑盞，建安所造者紺黑，紋如兔毫，其胚微厚，燴之久熱難冷，最為要用。出他處者或薄或色紫，皆不及也。」是黑釉瓷（碗）融入當時宋代的鬥茶文化最佳的註解。此外，釉黑質厚、閃爍光澤的黑釉瓷（主要為碗、盞），間接由日本僧人攜回東瀛，取名「天目」，而成為今日日本的重要文化財。

　　宋代沉穩釉色、渾然天成的釉紋，及淡雅樸實的建窯黑釉瓷自古以來即深深吸引著無數的陶藝家，無不期望從黑釉瓷的源流考証，到油滴、兔毫、鷓鴣釉紋變化的探討，乃至於奧秘曜變的重現，以對宋代建窯黑釉瓷有更深入的認識。本次驚艷天目特展即為邵椋楊累先生積近三十年來對宋代黑釉瓷（天目）鑽研與開創的成果，69件展品都成就於無數次胚土、釉料、配方，以及窯溫的嘗試與失敗經驗中；同時，以原始礦物在物理、化學中的轉換與變化為手段，創造出不同於傳統的天目之美。

　　本館基於文化教育與推廣之責，期望透過邵椋揚先生多年的經驗以及他為傳統"天目"賦予新的內涵與外衣，帶給民眾另一種驚艷之感，並期盼觀眾能從本次展覽中體會到中華陶瓷文化的傳統與創新的轉變與傳承。

張譽騰

國立歷史博物館館長

Preface

The Jian kilns of Fujian Province during the Song Dynasty specialized in the production of black glazed ceramics. These were of a rich, deep black color. After firing, various effects would appear on the glazes, such as oil spots, hare fur and partridge feathers, or unique iridescent yohen patterns. Although the Jian kilns were not among the five kilns best-known for ceramic production during the Song Dynasty, their black glazed ceramics were widely admired by the aristocracy and literati. Black glazed bowls also played an important role in the doucha (tea fight) tea culture of the Song Dynasty. Chai Xiang, in The Record of Tea, said: "Tea is white and is thus appropriate against black. With their burgundy-black color, hare fur patterns, thick paste and capacity for keeping warm, the black glazed tea bowls of the Jian-an kilns (also called Jian kilns) are thus the most suitable. Tea bowls of other kilns are either thinly constructed or purple in color, and are therefore unable to compare with those of the Jian kilns." This statement can serve as the best interpretation for the role of the black glazed ceramic bowls in the doucha tea culture of the Song Dynasty. Also, these black glazed, thickly constructed and glittered ceramics (in particular bowls and tea bowls) were brought to Japan by Japanese monks. They were called tenmoku and have become an important feature of Japanese cultural heritage.

The black glazed ceramics of the Jian kilns produced during the Song Dynasty feature rich, deep color, seemingly naturally formed patterns and simple quality, and have therefore been deeply admired by innumerable potters. Through investigations into the history of the black glazed ceramics, a study on the glazed patterns of oil spots, hare fur and partridge feathers, and efforts to represent the mysterious yohen effect, artists are intended to gain a deeper understanding of the Song black glazed ceramics of the Jian kilns. This exhibition, Tenmoku Glaze: The Ceramic Art of Liang-yang Shao will display the achievements of Liang-yang Shao, who has been working on Song black glazed ceramics (tenmoku) for over 30 years. Sixty-nine pieces of Shao's works will be on display in this exhibition. These objects were completed after countless experiments in clay, glazes, formulas and kiln temperature. By means of physical and chemical transformations in original minerals, these works also succeed in representing forms of beauty that depart from the traditional.

The National Museum of History intends to address our responsibilities in cultural education and promotion through this exhibition. Through Liang-yang Shao's works, which represent his rich experiences in ceramic production as well as the new style and character he is bringing to traditional tenmoku, we do hope this exhibition will leave a breathtaking impression on visitors. We also hope that it will enable the audience to gain an enhanced understanding of the tradition, creativity and evolution of Chinese ceramic art.

Yui-Tan Chang
Director
National Museum of History

驚艷天目

　　走入『天目』，近三十年，這一份讓我既崇拜也喜愛的工作，我稱它是寂寞是美學。遊走於磁鐵礦和赤鐵礦之間，這一輩子無怨無悔。與其說是在國立歷史博物館的展出，不如達觀地把它當做另類的工作傳承，借用張館長勉勵的一句話：「希望除了展覽，它也是傳承。」此行假國立歷史博物館，將天目美學展現於同好與先進眼前。

　　古人說得好，『給你三分顏色，你就開起染房』，從事耐火材料的工作間，發現天目的美，而一股腦的鑽入『天目』的世界，是興趣也是工作更是研究，感謝老天的疼愛沒有讓我白白走這一回，而研發出數百個天目的釉色交叉配方，也讓天目這領域更多彩多姿，從最初的玳瑁天目誘領我進入鷓鴣天目、油滴天目、兔毫天目（包括金兔毫、銀兔毫、黃兔毫等）、木葉天目，乃至最神秘的曜變天目，是我研發種種天目裡，最值得也最有成就感的釉色。

　　萬事起頭難，1980年組裝第一個窯，除此之外，腦子裡雖不是完全空白，卻沒有方向感，從1980至1984整整五年，毫無概念，只要是釉彩自以為不錯就燒，矽、鋅、鈦、銅、錳、鐵、鉻、鈷無所不作，雖也有不錯的作品燒成，但內心總有些許不踏實感，然而伙伴一席話『什麼都會，什麼都不太專，什麼是我？』所以染房大膽的成立於1985年，專攻『天目』。

　　此次的展出，取名為『驚艷天目』，顧名思義是秉著尊敬前者的根基，進而融入自己的研發方向，讓每一件作品都有它的一片天，云云眾生不也是如此嗎。所以在二十幾年前，那是一個徬徨、興奮以及漫無方向的抉擇，一窯一窯的試驗，成功與失敗卻變成不是最重要的，因為在無跡可循之下，天目的領域裡讓我發現了既新鮮又興奮的收穫。其展現出的釉色，既無脫離兩千多年前的古典精隨，開發出的新釉色又不失天目的本色。例如鷓鴣天目，依然有懷古本色；也增添了現代晶采，如『鷓鴣兔毫』、『鷓鴣蟹眼』，是前所未有的。

　　記得前輩們常言：「戲棚下站久了，位置就是你的。」我體悟了它的真義，在創作過程裡，發現了天生萬物，人有人性，物有特質；譬如窯燒過程中，創作者有脾氣，窯本身有屬性，坯土有個性，釉礦也有本質，這些組合若其中有一不對檔，其開窯後的作品，也就有說不上的那一點點缺失，就拿窯性來說，同樣心情、坯土、釉料、窯溫、配方，第七十五窯展現的是鷓鴣蟹眼，七十六窯卻變成銀蟹眼，一窯之差，卻有如此大不同的變化，若不是親身體驗，還真不敢相信，成功是給有用心的人。

　　定力再強、決心再猛，沒有夥伴的默默支持，可能這一切的一切將蕩然無存，印象中曾經看過一本書，那是見了法師的著作，書名為『直了成佛』，其中有一段推薦人許添盛醫師的話：「如果你學佛，發現自己的思想行為都要按照佛陀的教誨，你愈沒有自己的思想、愈沒有自己的意見、愈

沒有自己的決定、對自己愈沒有信心、愈不能信任你自己，那麼，你應該是學錯了。」這一段話讓我起心動念、方向明確，才有了這二、三十年的天目專研領域，且得到這樣的啟發，使我不將古代的模式視為唯一準則，而產生今天屬於自己風格的天目世界。

想當年，準備朝仿宋天目的技藝為基礎，作為日後的目標。但夥伴的一席話深深的震撼了這保守的想法，他說：「有一位技藝高超的仿古陶藝專家，一直得不到其高級工藝師的證書，他很納悶的去請益恩師，究竟為何？並對恩師說，難道我的技術不及古代嗎？」夥伴繼續說：「其恩師眉頭一縮，緩緩的道出：『古代技師都會的東西，你跟他作的一模一樣、觀念一樣，你認為這是自己的創作嗎？』，幾年後這位陶藝專家終於獲得了高級工藝師的證書。」。

"Made In Taiwan"，最近流行的口頭禪：美的In台灣、美的在台灣，記得當年有一部西洋片，其中一段對白：「叫你買德國製，你偏偏貪小便宜買Made In Taiwan。」事隔多年，這段對白應該可以改了吧；「美的在台灣，美的天目也在台灣。」

這次國立歷史博物館的展覽，費盡了心思，總想把最美的、最好的一面呈現給各位先進及同好者鑑賞，但願此次的展覽規劃沒有讓各位愛好者失望，甚至能有不虛此行的體驗。身為創作者的我，也就心滿意足了。

邵椋揚 2010/07/09

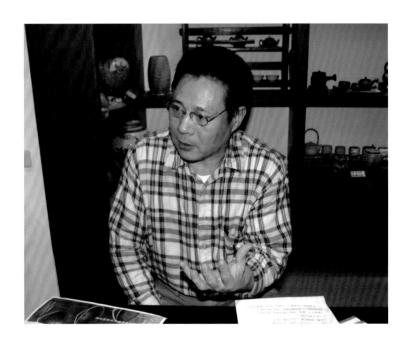

作者 邵椋揚

回顧與前瞻

從接觸天目至今二十餘載,深怕有閉門造車之現象,而走訪了一趟日本『天目文化之旅』,參訪了藤田美術館、德川美術館、靜嘉堂文庫美術館、京都國立博物館及大阪市立東洋陶瓷美術館等幾家公私立的美術館,還真的有不虛此行之感!

風月無邊無古今,天目有情有未來;記得當年投入天目領域,自信是一種起心動念的緣,姑且不問它的未來如何,一路走來二十餘年一回顧,毫無後悔之意,倒有感恩的心,感謝老天賜此機緣給有心用功者,角色把我放在我的角色裡;是參謀本部的釉藥剖析者、配方聳動者、還是作品解說者;不論當下的我是什麼角色,是含糊不得的,都得盡守本份。

目標給自己設定每三年要有一次的新釉發表會,而且更要設定為古法新釉發表會,內容是有看頭的、有內涵有創新的,讓參訪者有不虛行的感受,此種概念跟計劃的訊息,是伙伴的傳達,計劃與目標方向一定,也是辛苦研發的開始,記得首回發表會於1996年在台中市文化中心『邵椋揚天目個展—油滴之美』,此行展覽離當年誇大的宏願整整拾壹年之久,雖然離目標差很大,但也頗有收穫,也頗受好評(鼓勵一下自己,路才走得下去)。

首次個展受到鼓勵,當然要積極計劃第二回的展覽,其實第一回展覽離計劃有很長時間,但也沒白浪費,因為那拾壹年的研發,雖無成績可言,卻墊定了來日各種天目釉色的基礎,所以第二回的發表於1999年在台中縣文化中心『邵椋揚天目個展—美在鷓鴣』,第三回的發表會2001年再次回到台中市文化局『邵椋揚蟹眼天目個展—油滴之器』。

第四回的展出工程比較浩大,更深深的體會到大自然的奧妙,以及天目的內涵,深不可測的木葉天目。永遠記得阿揚那句話,"肆佰餘件的作品,只有一件成功,要作嗎?"我倆沒再爭論下去,第一年目標是跟樹葉說話,說了可能先進們不相信,樹葉跟人,跟云云眾生一樣,也有個性更有特性,在挑選樹葉之餘,阿揚還喃喃自語:樹葉啊!樹葉!可以燒成的才讓我撿到,我們會給你發揚光大的。筆記裡記著挑取的木葉,是空中飄的,地上撿的,樹上摘下的,是雨天葉,還是晴空乾葉,一一記載下來;老天不負苦心者,它終於願意跟我們溝通,跟我們做朋友,從接近零的成功率,一下子提昇至百分之五,那不是高興,那叫震撼;愛葉之心,當下留了一些比較能燒成功的樹葉,但有趣的在後頭,放了數個月的木葉,再入窯,其信心滿滿的成功率,竟然是零,茫然的又跟樹葉溝通半年之久,答案也找到了,原來樹葉放久了,它的有機質變了,不新鮮了,所以當下知道,有葉當用直須用,不可貪婪變無功。

2004年,這是關鍵的一年,前後累積七年的木葉天目,終於在台中市文化局用專題發表會的方式展出,回響感受在心裡,真是不可言喻。

在天目裡,木葉天目固然是一種高難度的挑戰,也是一種自我的認定,人是往高處爬的,從一開頭的玳瑁天目、鷓鴣天目、蟹眼天目、油滴天目、兔毫天目、落紙天目乃至木葉天目,但在內心世界裡,最讓邵先生自我期許的,最想一試的,也是其一生要去挑戰的『曜變天目』,阿揚說挑戰和期許終於在心裡悸動了。

『曜』在日本的國語字典裡，若單以破音字來解釋它的意思，是一顆黑曜石，它有可能存在任何一個不起眼的暗處，卻是默默的望著你我，我們若給它些微光澤，它就會回報淡淡彩光，若再加強光源，它就會用體內所有的能源，回報你七彩的紫藍光，讓整顆黑曜石變的耀眼亮麗，這就是所謂『曜變天目』裡被稱為紺黑的藍光。

　　『休息是為了走更長遠的路』，這是做參謀者給的建議；自我放空，看山看海，到處走走，沈澱下來，休息一下；耐不住滿腦的"曜變"字眼，兩三天就已經在調配室工作起來了，真的印證了創作者的工作熱誠，從泥土最原始的地方"坏體"作着眼點，器型與器形的變化角度為基礎，再次玩起磁鐵礦與赤鐵礦的遊戲，目標就是要讓"曜變天目"研發成功。

　　在研發過程裡體會到什麼叫時光飛逝，2008年對阿揚是重要關鍵的一年。突破了！真的突破了！管它幾次燒，管它一掛二掛三掛釉，展現出的曜變天目終於成功了，它在陽光下展現出來的光彩是雲彩綻放，"光之美"燦爛獨特的黑曜光，內斂沉穩的展現出天目釉的最高境界。記得在日本的炎雜誌第81期裡有位專燒天目的名作家桶谷寧先生，在被採訪時說了一段話頗讓我感同身受，他說：「燒壞的曜變天目數量，需要用四噸規模的卡車來載運，燒窯中途有任何變化都會是理所當然，十幾年完成不到二十件的作品。」還有一位更值得一提的天目作家，他說：「誰都想試燒出那世界上及日本僅有的曜變天目，不過他卻採取不同方式，創造自己獨特的方法。」那就是京都的木村盛康先生。2002年更有位被新聞及電視媒體報導曜變天目"再次呈現"的作家林恭助先生，他再次呈現的技術也引起了廣大的討論。然而2006年在台中縣立港區藝術中心正在展出邵先生的"曜色饗宴"個展，雖然數十年來展覽無數，此次的發表內心也是忐忑的，會場櫥窗裡擺設的是葵子油滴或葵花油滴，都是掩不住興奮的『曜變天目』，年紀超過半百，悸動猶然寫在臉上；神美、璀璨、抽象、奧秘，展現在眼前的曜變天目，彷彿與作家的氣神合而為一。

　　一件作品的成功不只是曜變天目如此，所有的作品皆是，素材的取得、人的用心及窯爐的幫忙，缺一不可，才有機會得到不朽之作。人生不就是春耕、夏耘、秋收、冬藏，我們都盡了本分。此行假國立歷史博物館展出，從1989年至2010年的作品，在整理編排過程中，感謝多位好友的幫忙與策劃，希望這次的展覽不只是作品發表，更是一種天目領域的傳承。

 2010/07/09

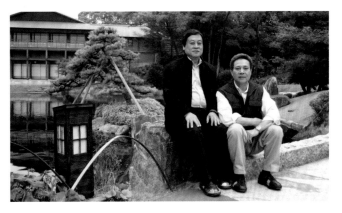

筆者與邵椋揚合影

目錄 Contents

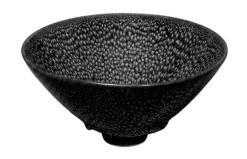

天目釉

黑釉是我國宋代創造的一種珍貴色釉，宋代以江西吉州窯和福建建安窯兩地生產爲主，傳世珍品早已失傳百年，日本人對中國的黑釉器深感興趣，通常以氧化鐵結晶發色的黑釉陶瓷稱爲器『天目』。這一名詞在國際上的陶瓷界也通用，如英語中亦有 "Temmoku" 這一名稱，日本稱叫 "天目"（てんもく），其分類有：

● 曜變天目 ● 鷓鴣天目 ● 蟹眼天目 ● 玳瑁天目
● 玳皮天目 ● 木葉天目 ● 油滴天目 ● 兔毫天目

天目釉

　黑釉は中国宋代に創造された非常に貴重な釉薬で、宋代、吉州窯と福建建安窯の両地で主に生産されたが、この世に伝わる名品は既に百年来失われていた。日本人は中国の黒釉に非常に興味を持ち、一般には酸化鉄の結晶により発色した陶磁器を「天目」と呼んでいる。この名称は国際的に陶芸界で通用しており、英語で "Temmoku" と呼ぶのは、日本語で "天目（てんもく）" と呼ぶことに由来する。天目は次の幾つかに分類される。

●曜変天目　　●鷓鴣天目　　●蟹眼天目　　●玳瑁天目
●玳皮天目　　●木葉天目　　●油滴天目　　●兔毫天目

Tenmoku Glaze

Black glaze is a treasured glaze developed in China during the Song Dynasty. It was originally produced primarily at the Jizhou and Jian-an kilns in, respectively, Jiangxi and Fujian Provinces.

The original technique, unfortunately, was lost to posterity many centuries ago. Japanese were deeply fond of this black glaze and called ceramics applied with this black glaze as *tenmoku* pieces – typically employing oxidized ferrite crystals to provide the deep dark colorations on ceramics. Japanese *tenmoku*, written in Chinese characters as "Tian Mu", is now know throughout the world. The subcategories of tenmoku glaze include:

● Yohen Tenmoku ● Partridge Feather Tenmoku ● Crab Eye Tenmoku ● Tortoise-Shell Tenmoku
● Hawksbill Skin Tenmoku ● Leaf Tenmoku ● Oil Spot Tenmoku ● Hare Fur Tenmoku

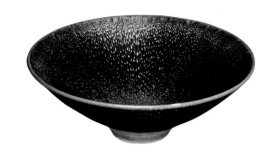

鷓鴣斑曜變天目釉

鷓鴣斑曜變天目釉，在紺黑的釉彩中呈現金、銀紅的多彩的斑點和絲紋，其奇特的肌理和夢幻的釉調，如同鷓鴣鳥（竹雞）胸前或背部的美麗的羽毛花紋，其胸部黑地白圓斑點與油滴相似，其背上黑白相間的絲紋與兔毫相似，可見鷓鴣斑曜變天目實是油滴天目和兔毫天目的結合體，其渾然天成的釉調和溫潤的質地，使用古人題詩讚曰：「玉甌紋刷鷓鴣斑、鷓鴣斑中吸春露。」

鷓鴣（しゃこ）斑曜変天目釉

　鷓鴣斑曜変天目釉は、紺黒の釉彩の中に、金、銀、赤などの多彩な斑点と糸紋が見られ、その独特な肌合いと幻想的な釉調は、器の胸部の黒地に白丸の斑点が油釉が鷓鴣鳥（竹雞、）の胸や背中の美しい羽毛の花模様に似ており、またその背の白黒相互に現れる糸紋は兎毫に似ています。このことからも鷓鴣斑曜変天目釉は実は油釉天目と兎毫の結合体であり、その渾然一体となった釉調と温かく潤った質地は、古人をして「玉鴎紋を刷っすれば、鷓鴣の斑」、「鷓鴣斑中に春露を吸う」であります。

Partridge Feather Yohen Tenmoku

　This kind of tenmoku evinces gold and silver-red spots and threads against a burgundy-black glaze. Its unique texture and dreamy glaze tone give an appearance similar to the decoratively mottled breast / back feathers of partridges. The pattern of colorful spots on a black glazed background is reminiscent of the spots on the breasts of partridges and oil spots; the effect of colorful threads against a black glaze appears as the black and white patterns on the backs of partridges and hare fur. These characteristics make this tenmoku effect a fusion of oil spot and hare fur tenmoku glazes. Its blend of natural glaze tones with warm, pellucid textures led one ancient poet to praise this glaze as." Green tea is put in the tea bowl brushed with partridge feather glaze, as if the partridges are drinking the spring dew."

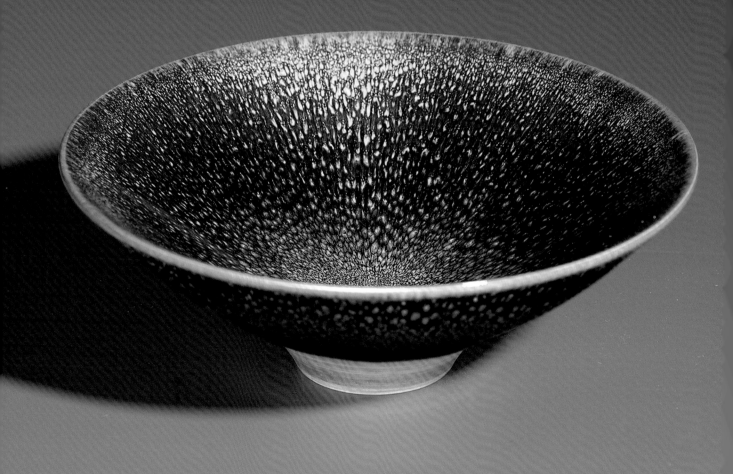

品名：鷓鴣兔毫油滴天目斗笠碗（2005）
規格：16x16x7 cm³

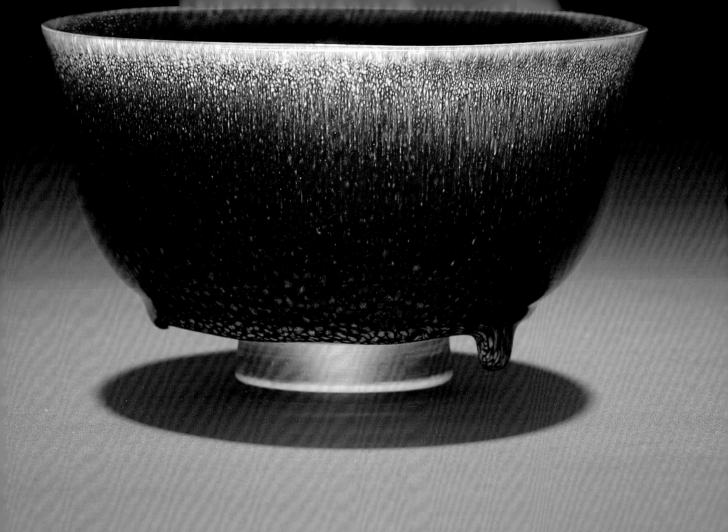

品名：鷓鴣兔毫天目抹茶碗（1993）
規格 ： 14.5x14.5x8 cm³

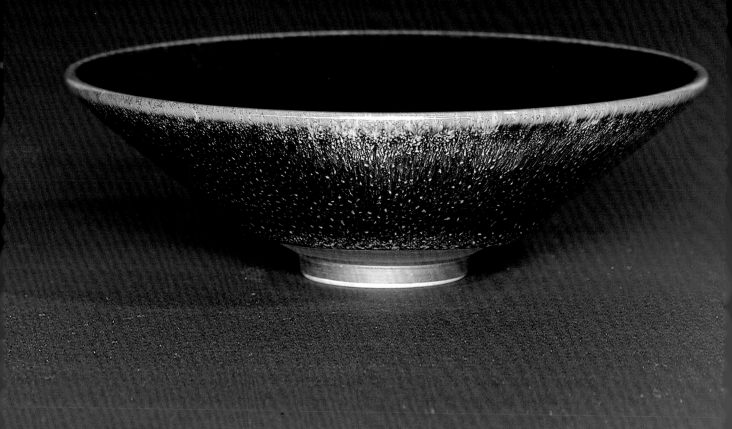

品名：鷓鴣兔毫油滴天目斗笠碗（2001）
規格：17.5x17.5x5 cm³

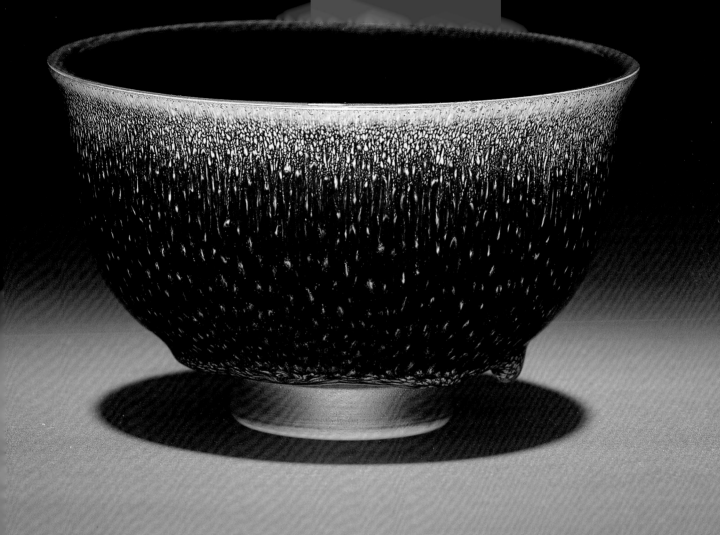

品名：鷓鴣兔毫油滴天目抹茶碗（1993）
規格：14.5x14.5x8 cm³

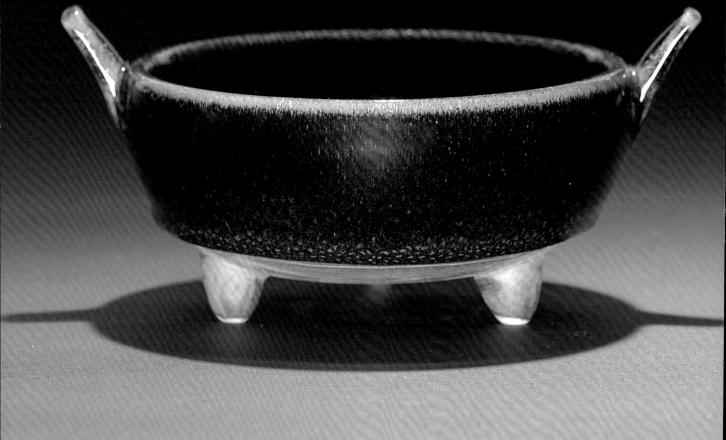

品名：鷓鴣兔毫油滴天目三足碗（1999）
規格：12.5x12.5x6 cm³

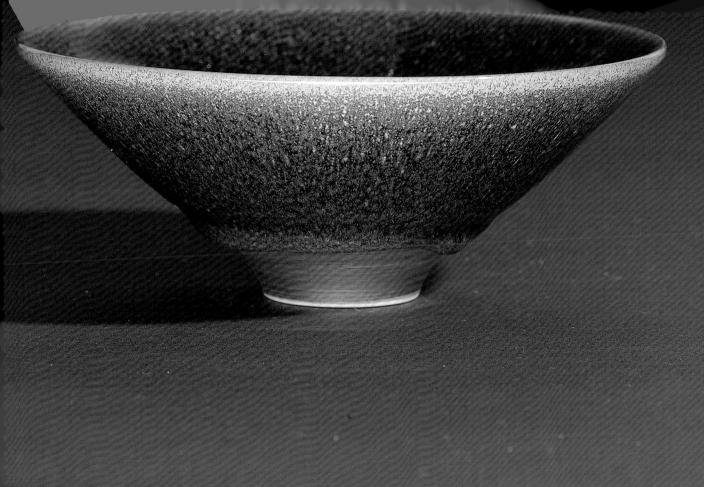

品名：茶金鷓鴣兔毫天目斗笠碗（2004）
規格：16x16x3 cm³

品名：鷓鴣兔毫油滴天目鬥茶碗（2005）
規格：12.5x12.5x7 cm³

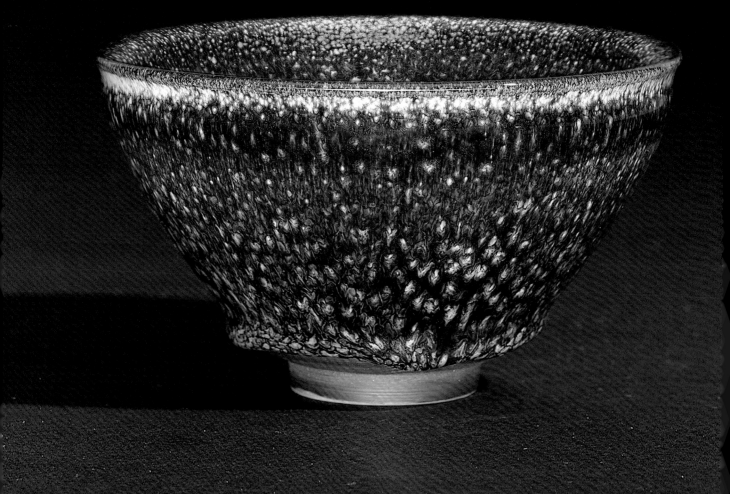

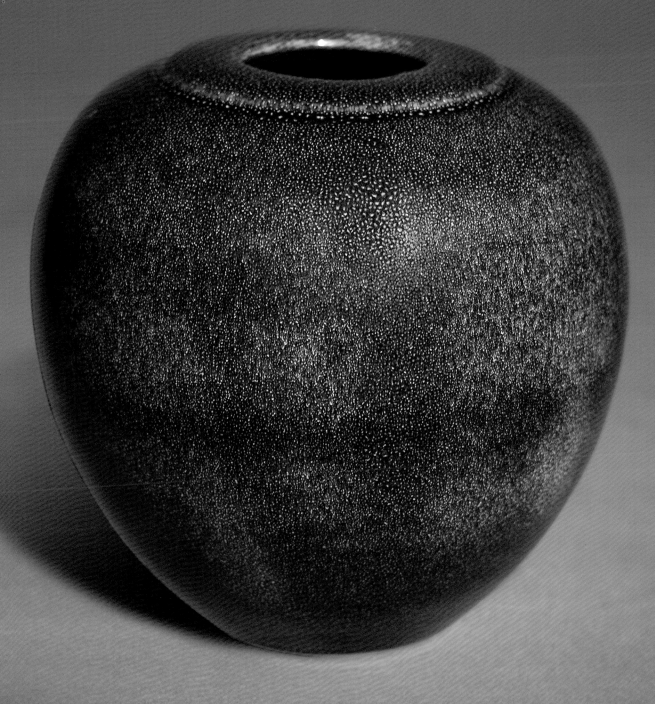

品名：鷓鴣兔毫油滴天目花器（2009）
規格：33.5x33.5x31.5 cm³

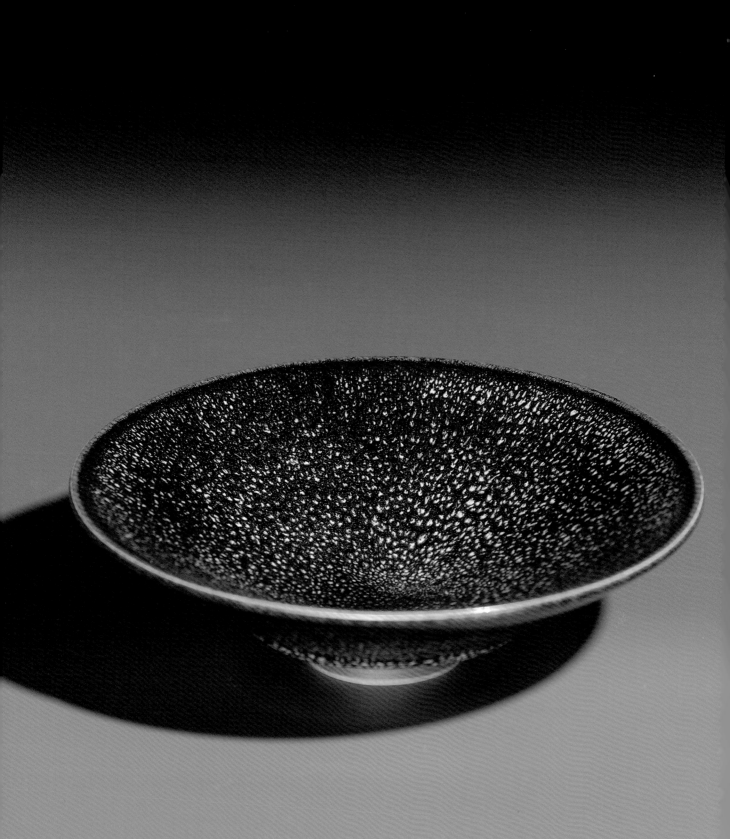

品名：鷓鴣蟹眼天目斗笠碗（2005）
規格：17.5x17.5x5 cm³

品名：鷓鴣蟹眼油滴天目茶碗（2010）
規格：12.5x12.5x7.5 cm³

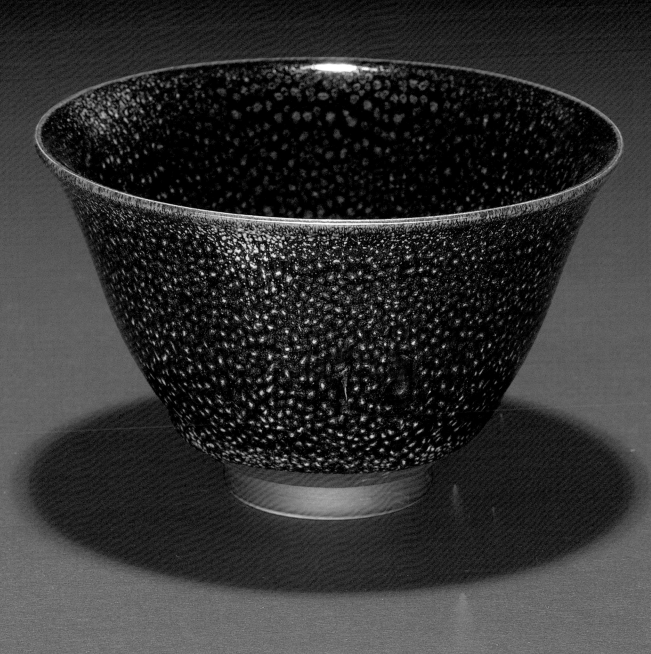

品名：鷓鴣蟹眼油滴天目茶碗（2010）
規格：12.5x12.5x7.5 cm³

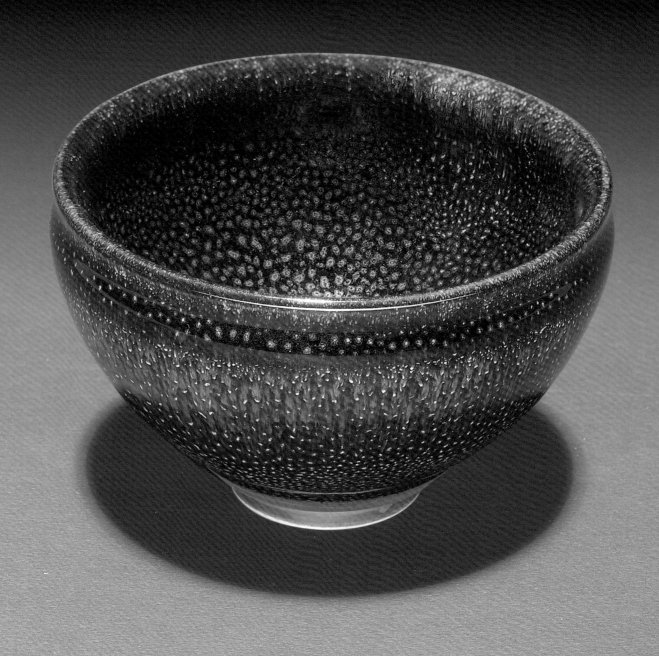

品名：鷓鴣蟹眼兔毫油滴天目鬥茶碗（2010）
規格：10.5x10.5x6.5 cm³

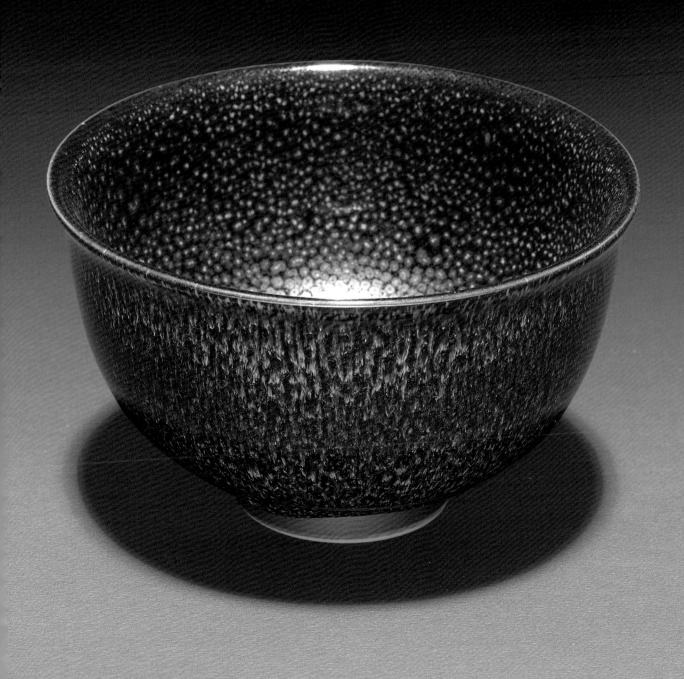

品名：鷓鴣兔毫蟹眼油滴天目抹茶碗（2010）
規格：13.5x13.5x8 cm³

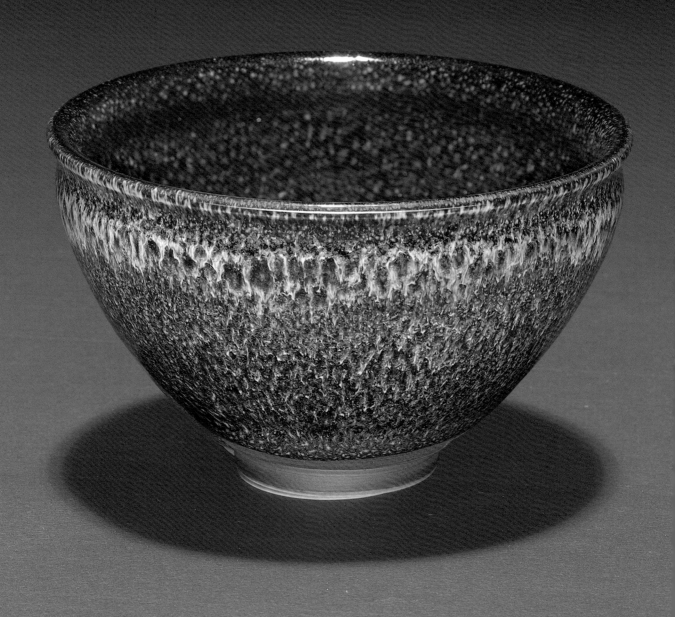

品名：鷓鴣蟹眼兔毫油滴天目鬥茶碗（2010）
規格：12x12x7 cm³

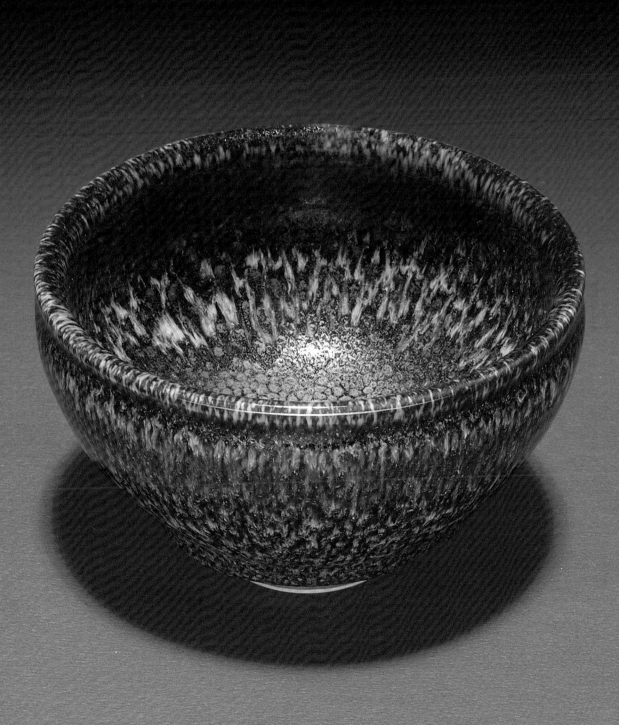

品名：鷓鴣蟹眼兔毫油滴天目鬥茶碗（2010）
規格：10.5x10.5x6.5 cm³

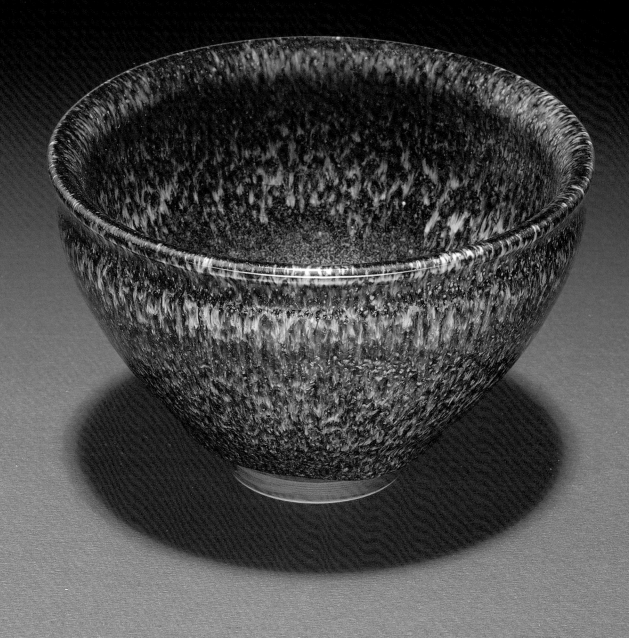

品名：鷓鴣兔毫油滴天目抹茶碗（2010）
規格：11.5x11.5x7.5 cm³

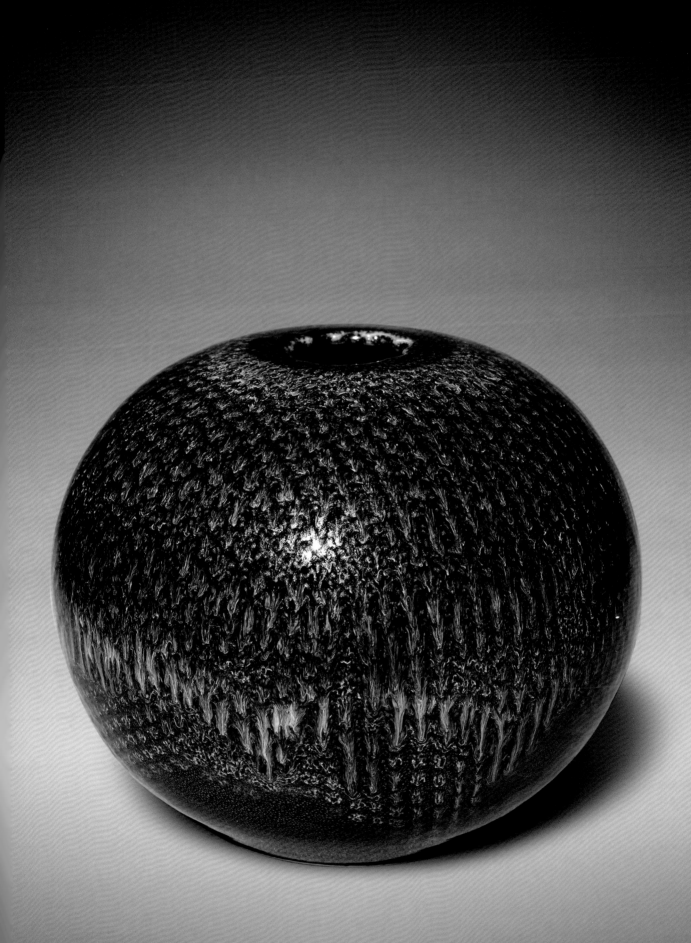

品名：鷓鴣兔毫油滴天目花器 (1995)
規格：26x26x21 cm³

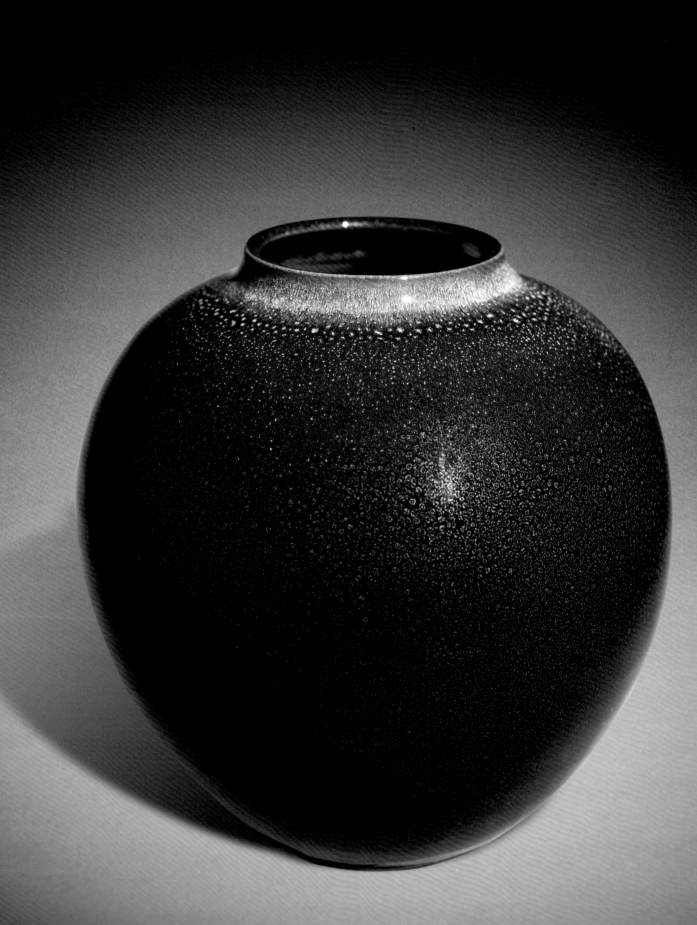

品名：鷓鴣蟹眼油滴天目花器（2006）
規格：34.5x34.5x33 cm³

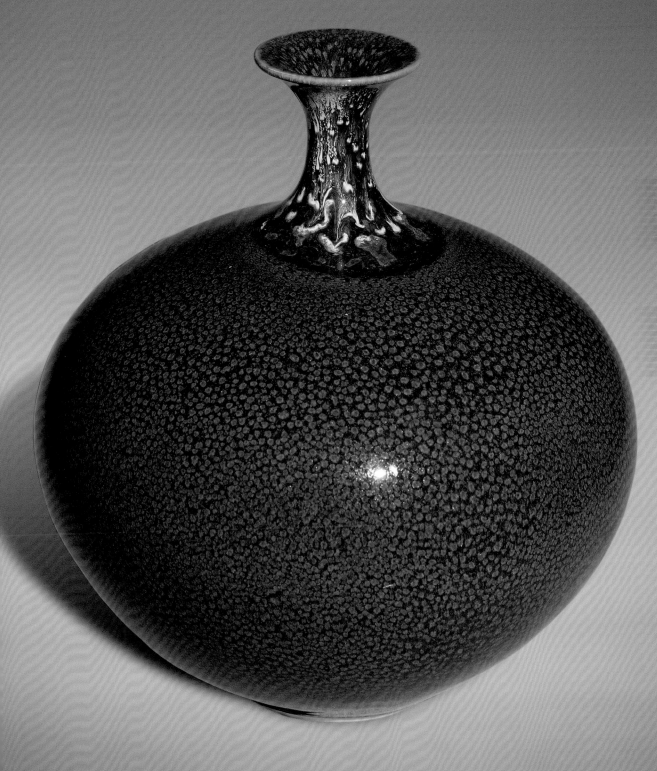

品名：鷓鴣金蟹眼油滴天目花器（1955）
規格：34.5x34.5x33 cm³

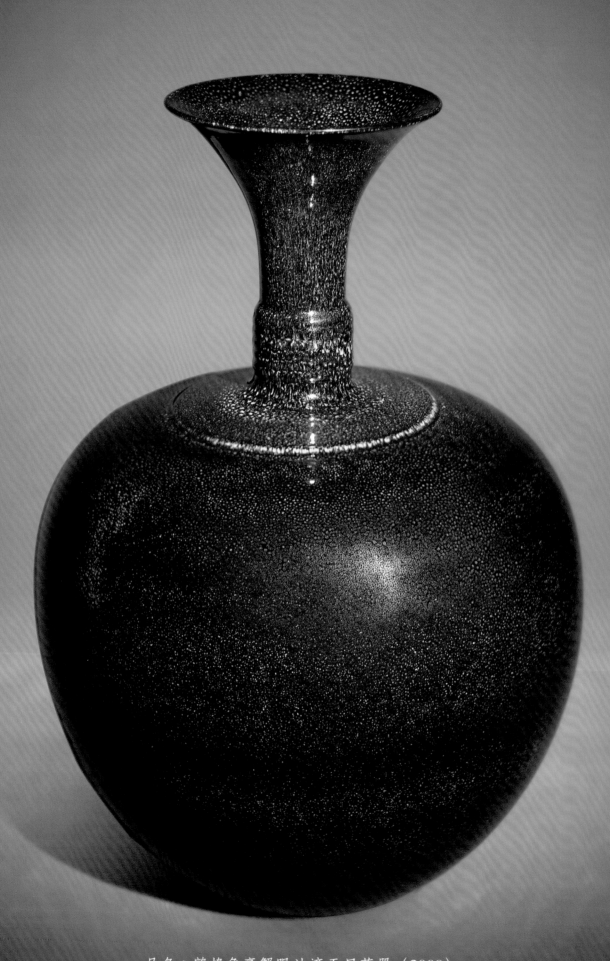

品名：鷓鴣兔毫蟹眼油滴天目花器（2009）
規格：36.5x36.5x52 cm³

品名：鷓鴣金蟹眼油滴天目花器（2006）
規格：26x26x24 cm³

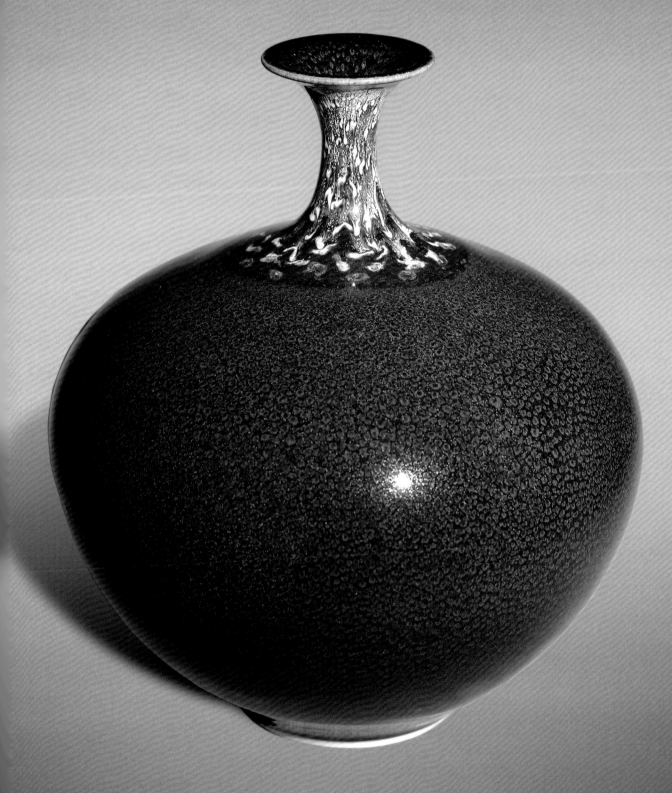

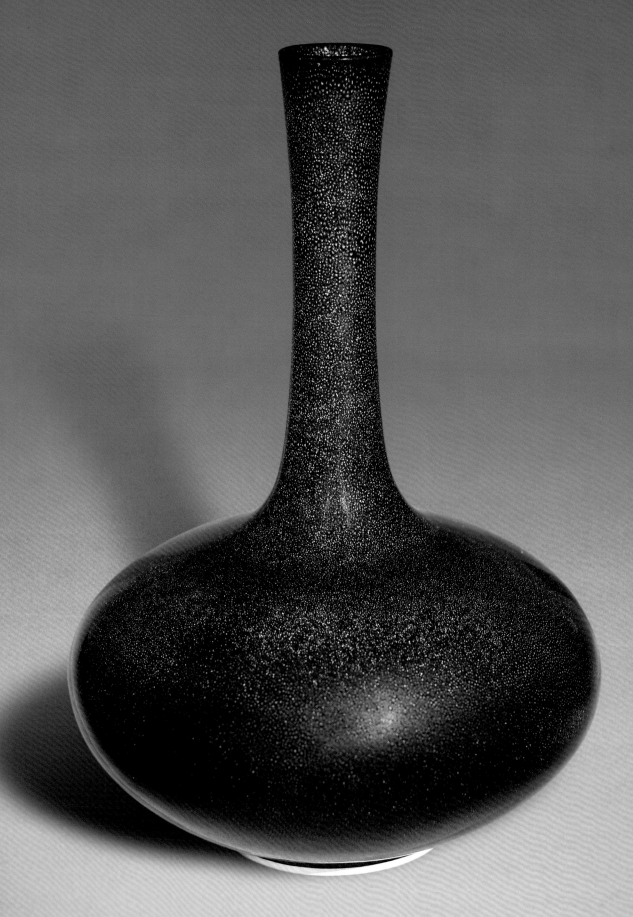

品名：鷓鴣兔毫蟹眼油滴天目花器（2009）
規格：38.5x38.5x55 cm³

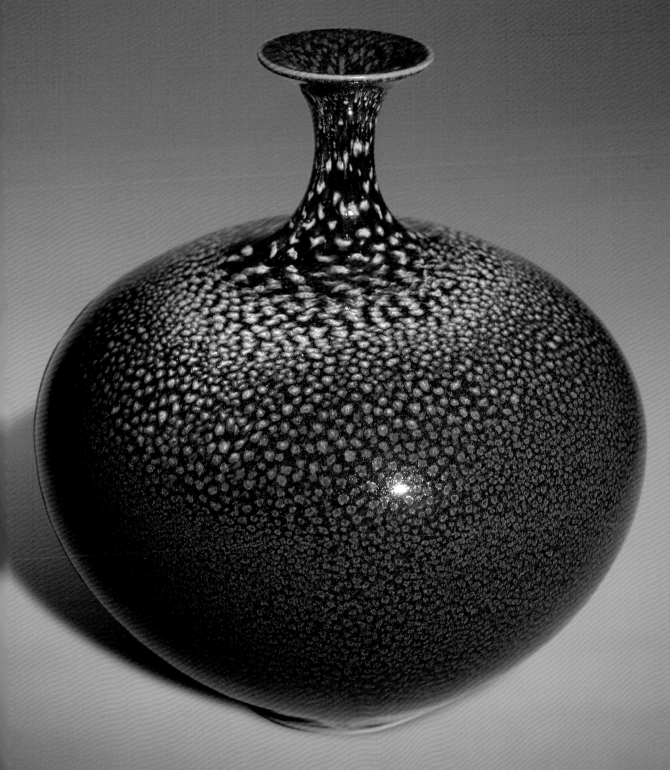

品名：鷓鴣兔毫蟹眼油滴天目花器（2009）
規格：26.5x26.5x24.5 cm³

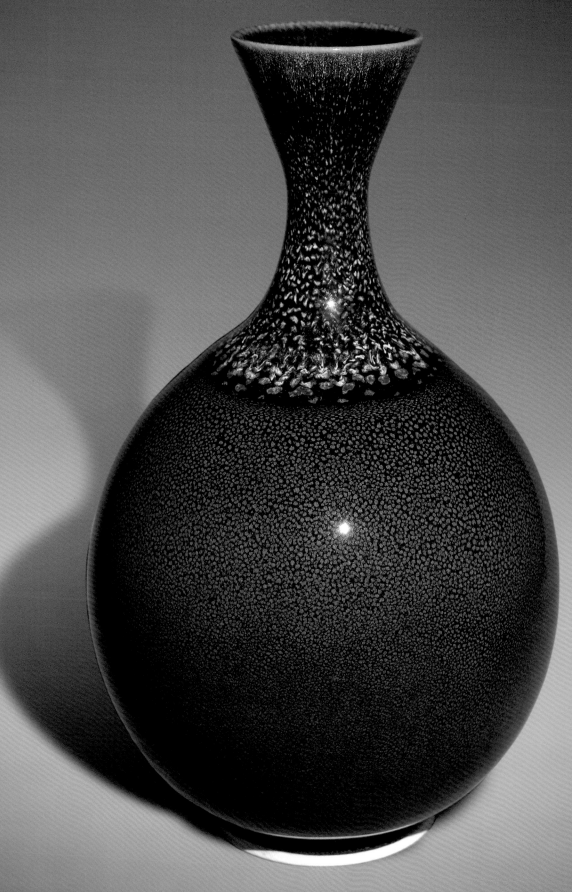

品名：鷓鴣兔毫蟹眼油滴天目花器（2006）
規格：32.5x32.5x52.5 cm³

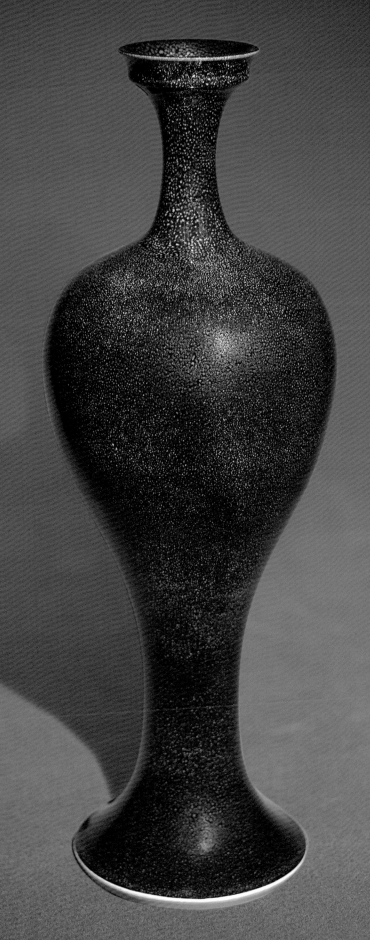

品名：鷓鴣兔毫蟹眼油滴天目花器（2008）
規格：22.5x22.5x63.5 cm³

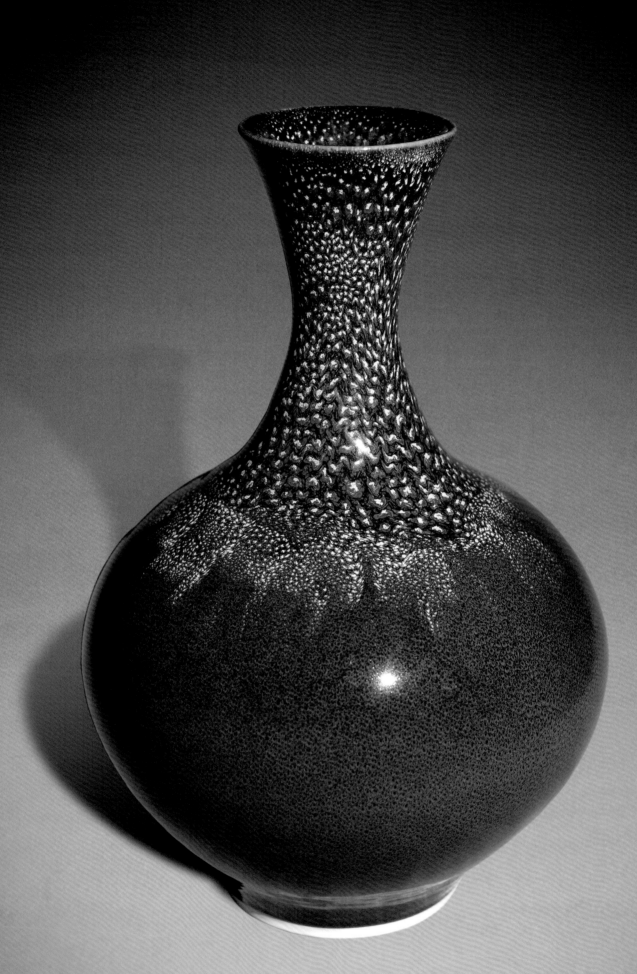

品名：鷓鴣兔毫蟹眼油滴天目花器（2008）
規格：32x32x45.5 cm³

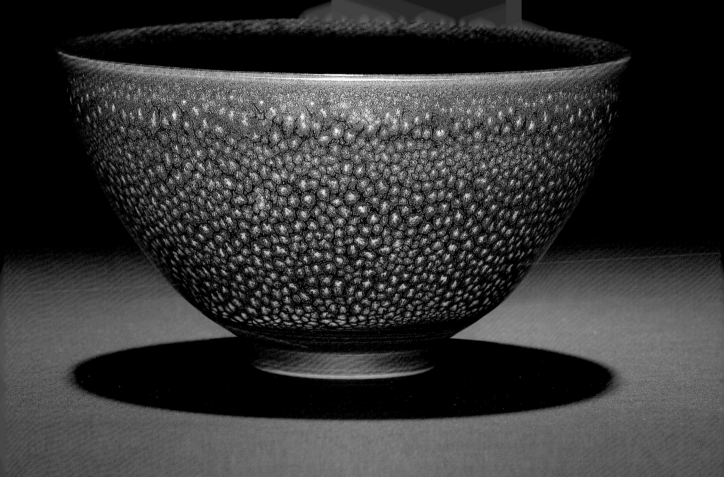

品名：茶金鷓鴣天目鬥茶碗（2002）
規格：13x13x7 cm³

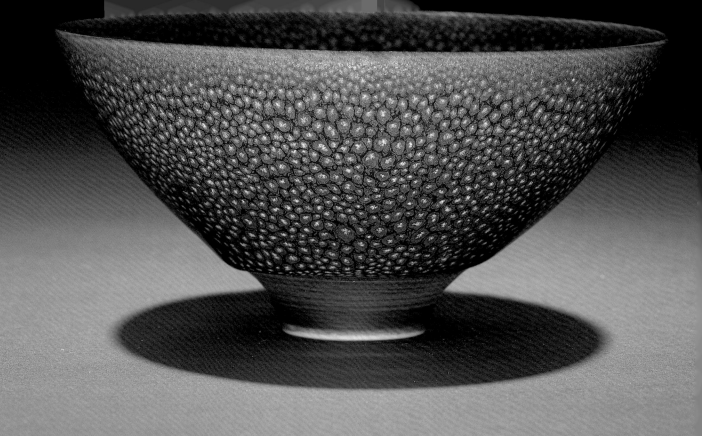

品名：茶金鷓鴣油滴天目斗笠碗（2002）
規格：18x18x8.5 cm³

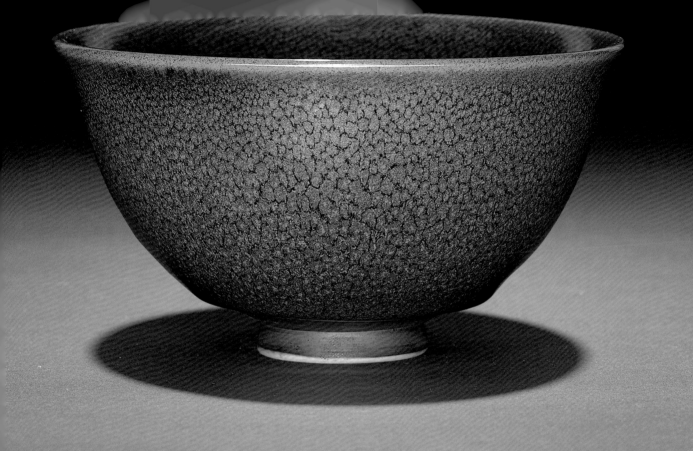

品　名：茶金鷓鴣天目抹茶碗（1994）
規　格：15x15x8 cm³

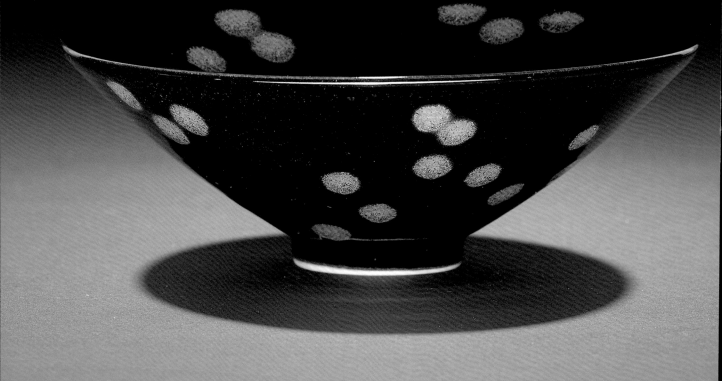

品名：茶金鷓鴣油滴天目斗笠碗（1993）

規格：17x17x6 cm³

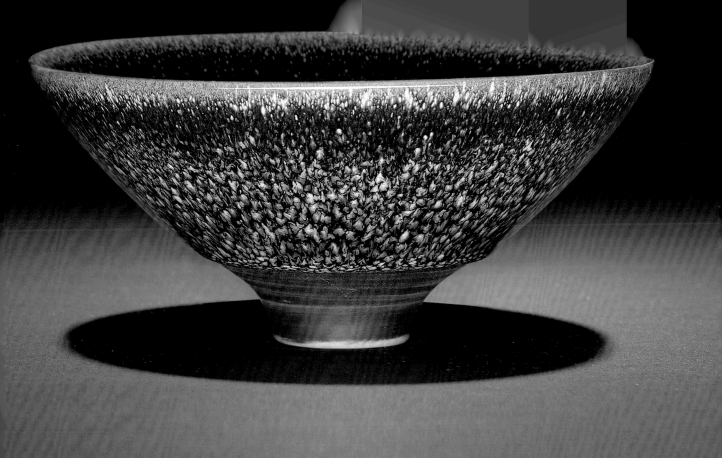

品名：鷓鴣天目斗笠碗（2000）
規格：17.5x17.5x8 cm³

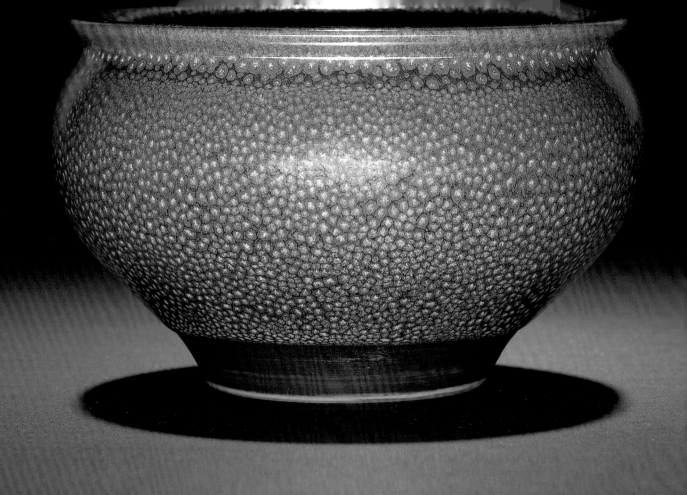

品名：鷓鴣油滴天目水方（2002）
規格：16x16x10 cm³

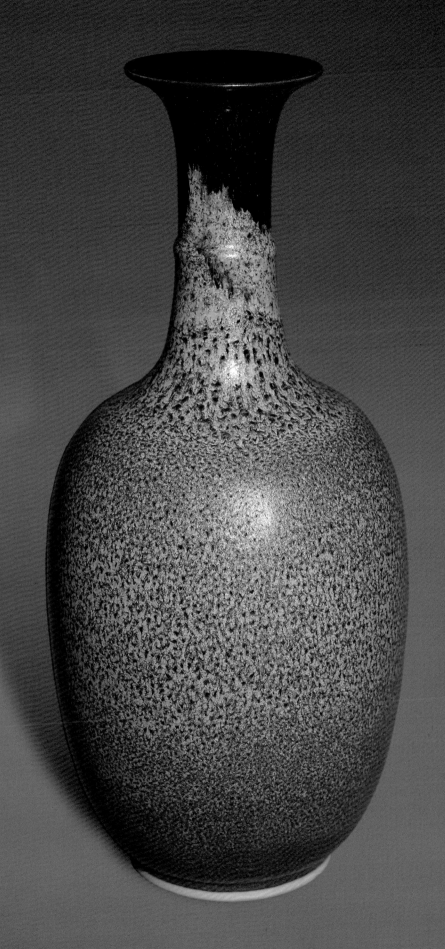

品名：茶金蟹眼油滴天目花器（1998）

規格：21x21x46 cm³

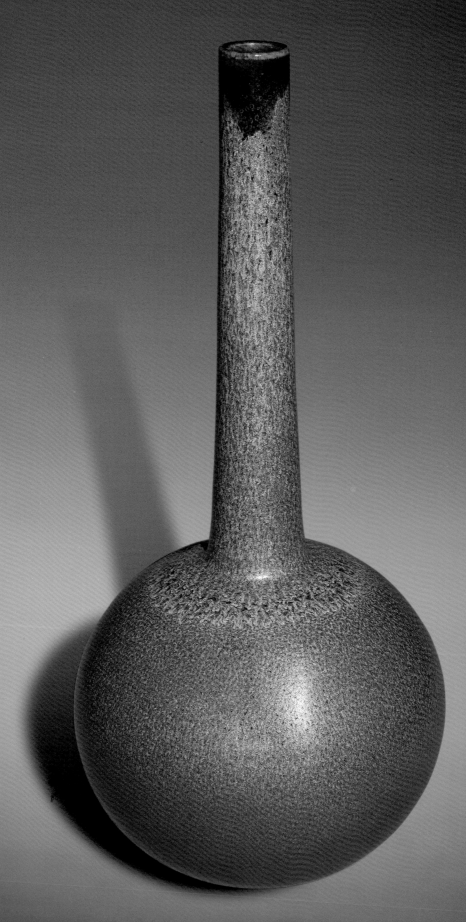

品名：茶金蟹眼油滴天目花器（1997）
規格：24x24x41 cm³

品名：茶金鷓鴣兔毫蟹眼油滴天目花器（2006）

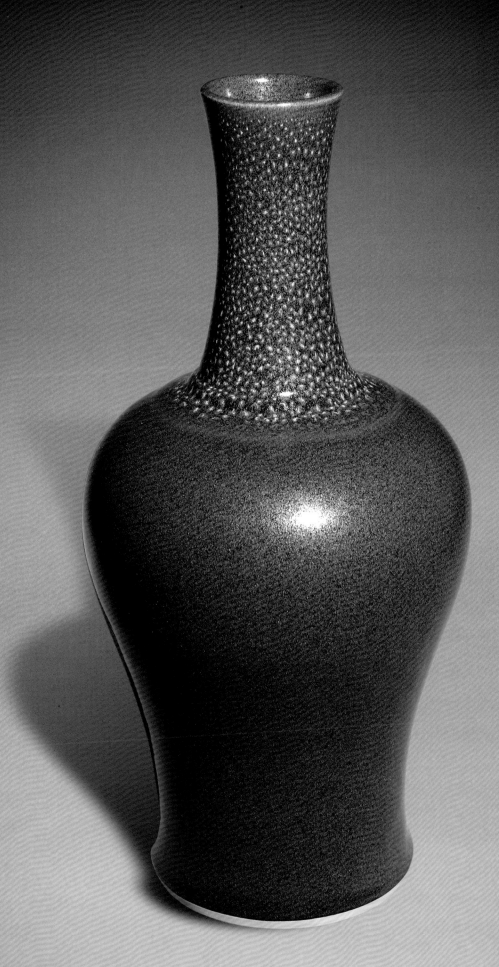

規格：23.5x23.5x47 cm³

曜變油滴天目

　　曜變油滴天目釉，宋代黑釉系統的結晶釉，在黑色或黑褐色釉面上，滿佈閃爍銀光或豆沙色的小圓點和斑點，稱爲「油滴」。

　　油滴釉最早是由福建省水吉縣建安窯燒成，茶碗爲其典型，北宋詩人蔡襄曾有詩讚建窯黑釉瓷，曰：「兔毫紫甌新，蟹眼清泉煮」，此蟹眼即油滴，而人們喜愛油滴茶碗是古人常頌『茶色白（茶泡沫），宜黑碗，建安所造者紺黑，斑如蟹眼，其坯微厚，盛之久，熱難冷，最爲要用』，故油滴茶碗，在細細品茗之餘，眞是無窮的餘韻。

曜変油滴天目

　　曜変油滴天目釉は、宋代の黒釉系統の結晶釉は、黒或いは黒褐色の釉の表面に、銀色或いは小豆色に輝く小さな斑点で埋め尽くされているため、「油滴」と呼ばれています。

　　油滴釉は最早期においては、福建省水吉県の安窯において焼かれたが、茶碗は典型的なもので、宋代の詩人蔡襄曾は「兎毫は紫欧に新しく,蟹眼は清泉に煮る」という句を作り建窯黒釉瓷を称えました（この句に詠まれた蟹眼とは油滴である）。油滴茶碗が人々に愛されたことは、古人が残した「茶の色の白（茶に立つ泡）には、黒碗が宜しく、建安で作るものは紺黒にして、斑は蟹の眼の如くして、その坯は微かに厚く、これに盛ること久しかれども、熱、冷め難く、最も要用なり」という言葉からも伺えます。ゆえに、油滴 茶碗は、お茶を啜る際に、窮えることのない余韻をもたらしてくれるでしょう。

Yohen Oil Spot Tenmoku

　　Among the Song black glazes, yohen oil sopt tenmoku belongs to a crystal glaze. It appears as glittered silver or cameo brown sopts spreading over a black or brownish-black glazed background, which is called as "oil spots." This oil spot glaze was produced initially at the Jian-an kiln in Fujian Province and employed primarily in tea bowls. The black glazed ceramincs produced by the Jian kilns (also known as Jian-an kilns) where highly praised by the Northern Song poet Chai Xiang, saying: "The purple-black tea bowl with hare fur glaze is new; tea is put in the bowl with crab eye decorations and boiled with spring water." Crab eyes here refer to oil spots. The black glazed tea bowls with oil spot patterns has been widely admired, as manifested in the saying, "Tea is white and is thus appropriate against black. With their burgundy-black color, crab eye spots, thick paste and capacity for keeping warm, the black glazed tea bowls of the Jian-an kilns (also called Jian kilns) are thus the most suitable." Thus, the oil spot tenmoku bowls truly bring to us great enjoyment in drinking tea.

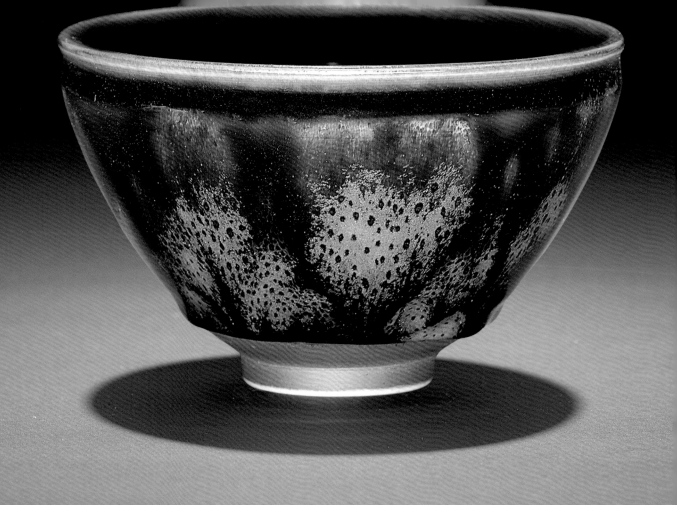

品名：茶金油滴天目門茶碗（2007）
規格：12.5x12.5x7 cm³

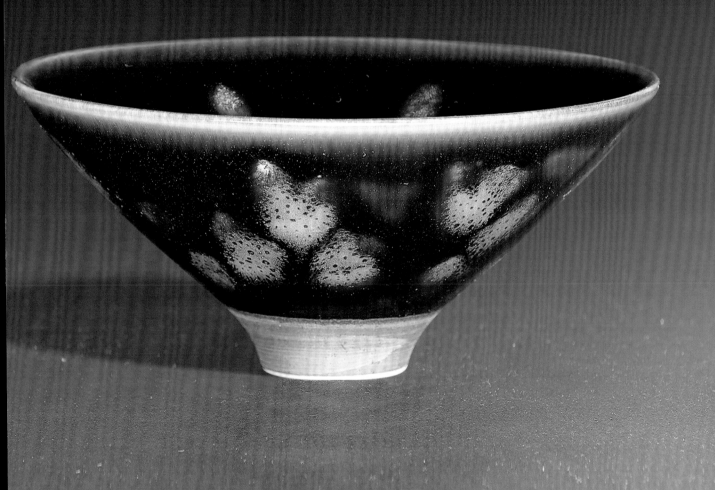

品名：茶金油滴天目斗笠碗（2007）
規格：17x17x6 cm³

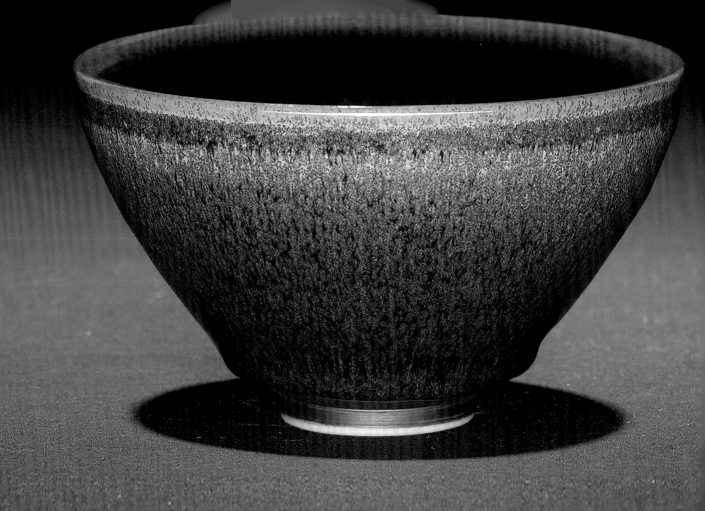

品名：茶金天目鬥茶碗（2004）
規格：12x12x7.5 cm³

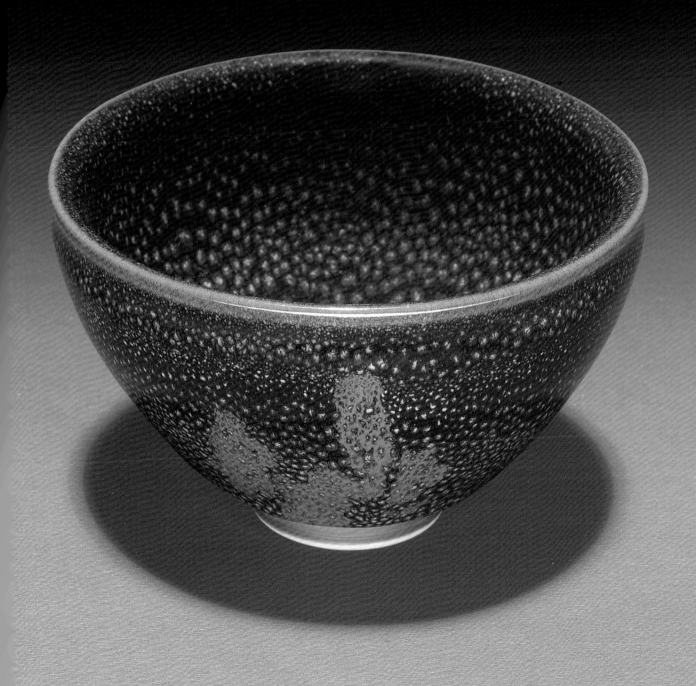

品名：茶金蟹眼油滴天目鬥茶碗（2010）
規格：11.5x11.5x7 cm³

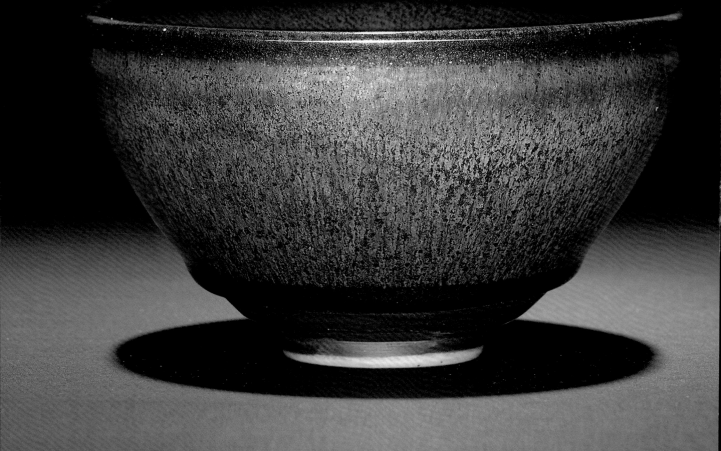

品名：茶末銹金鬥茶碗（2000）
規格：12x12x7 cm³

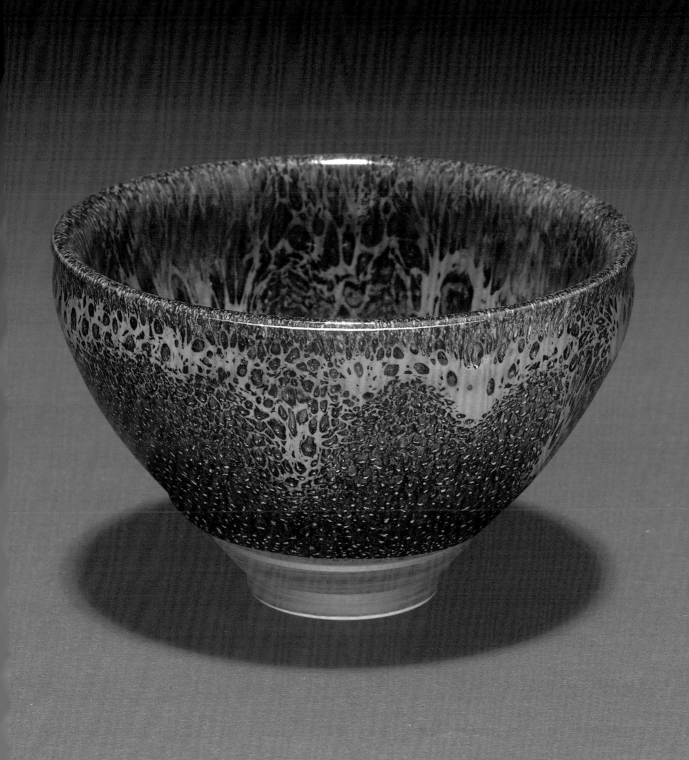

品名：紅網油滴天目鬥茶碗（2010）
規格：13.5x13.5x7.5 cm³

品名：紅網油滴天目鬥茶碗（2003）
規格：12x12x7 cm³

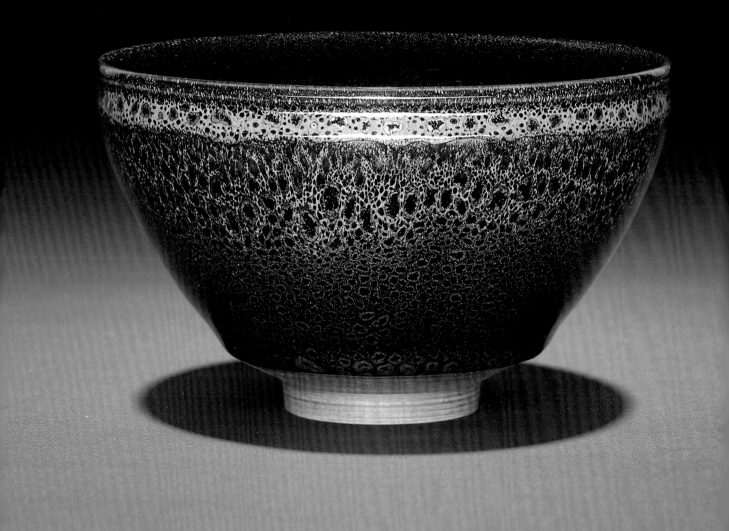

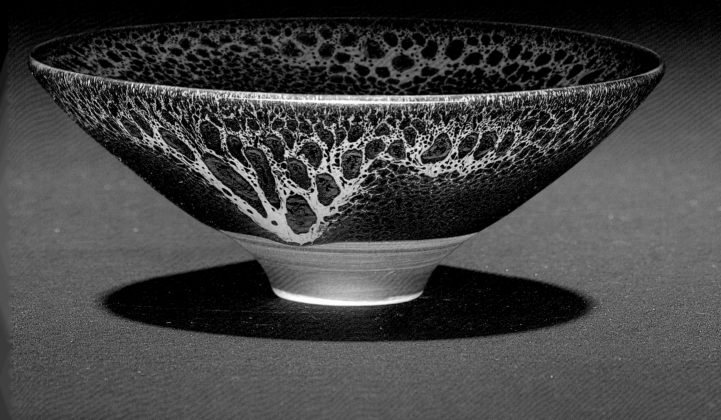

品名：紅網油滴天目斗笠碗（2000）
規格：16x16x4.5 cm³

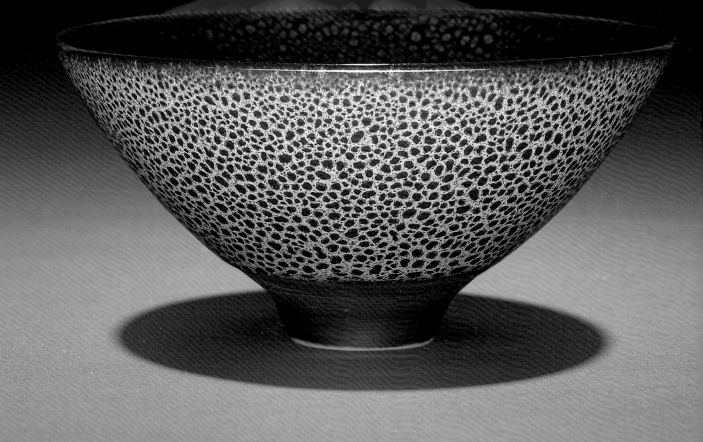

品名：黃網油滴天目斗笠碗（2000）
規格：17.5x17.5x8 cm³

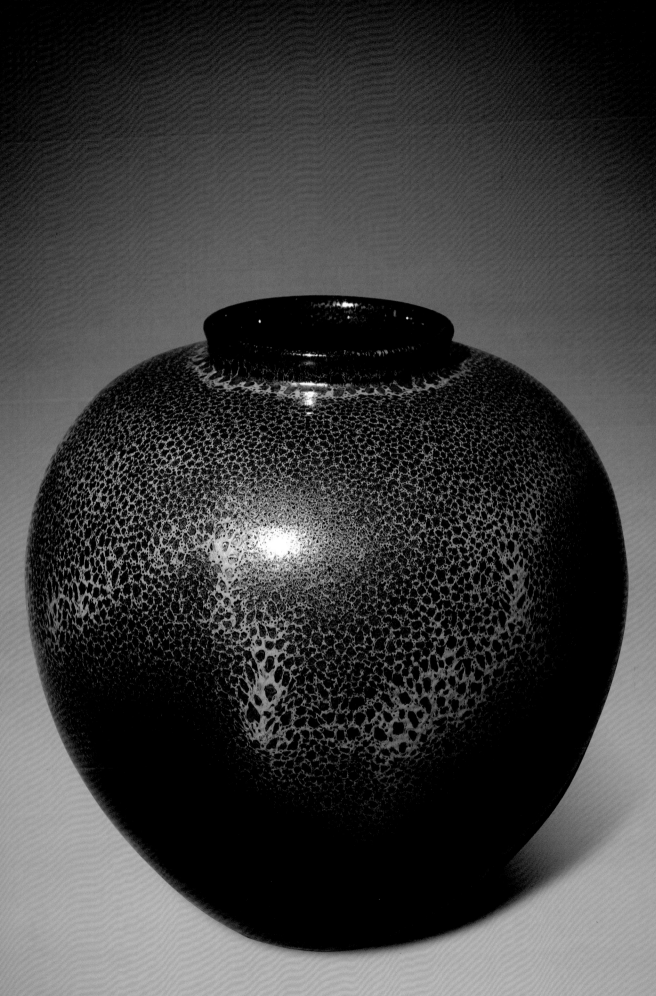

品名：紅網油滴天目花器（2000）
規格：33.5x33.5x32 cm³

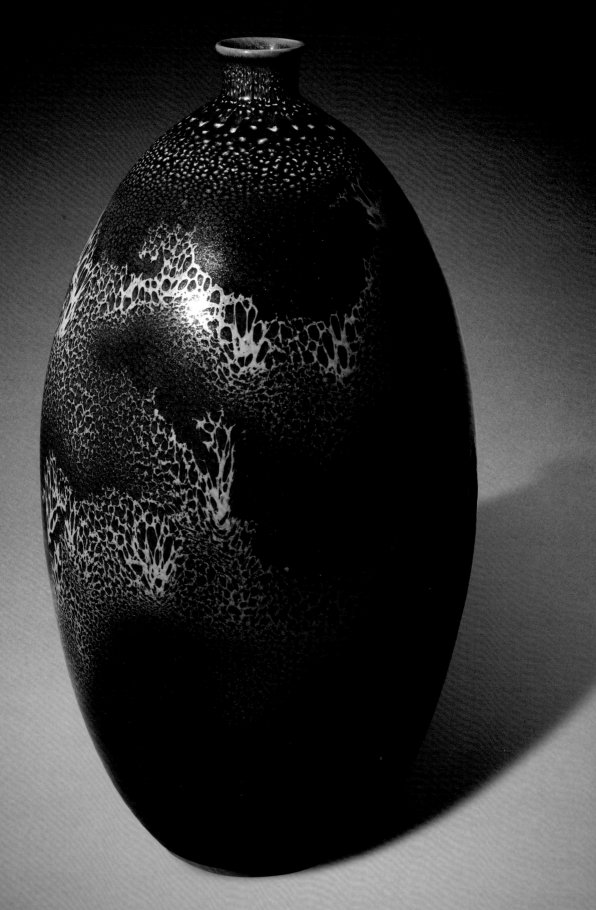

品名：紅網油滴天目花器（1999）
規格：21.5x21.5x41 cm³

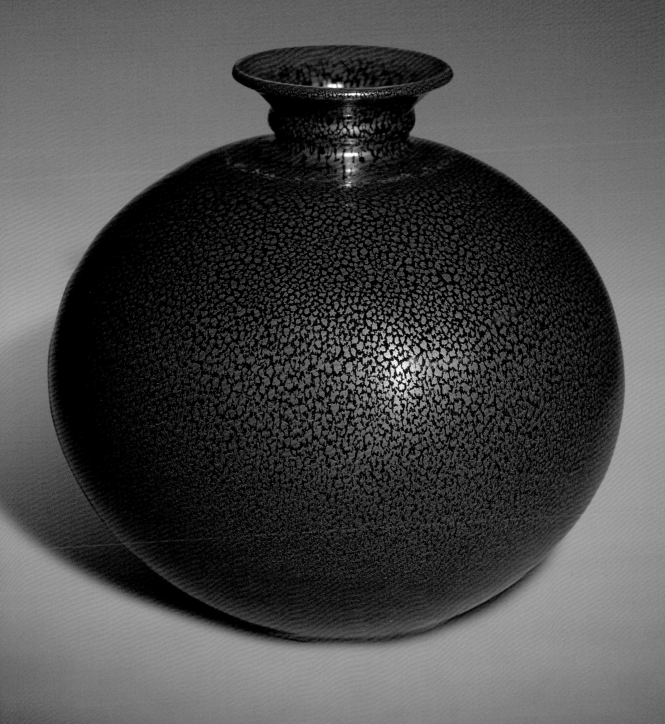

品名：蟹眼油滴天目花器（1996）
規格：33.5x33.5x32 cm³

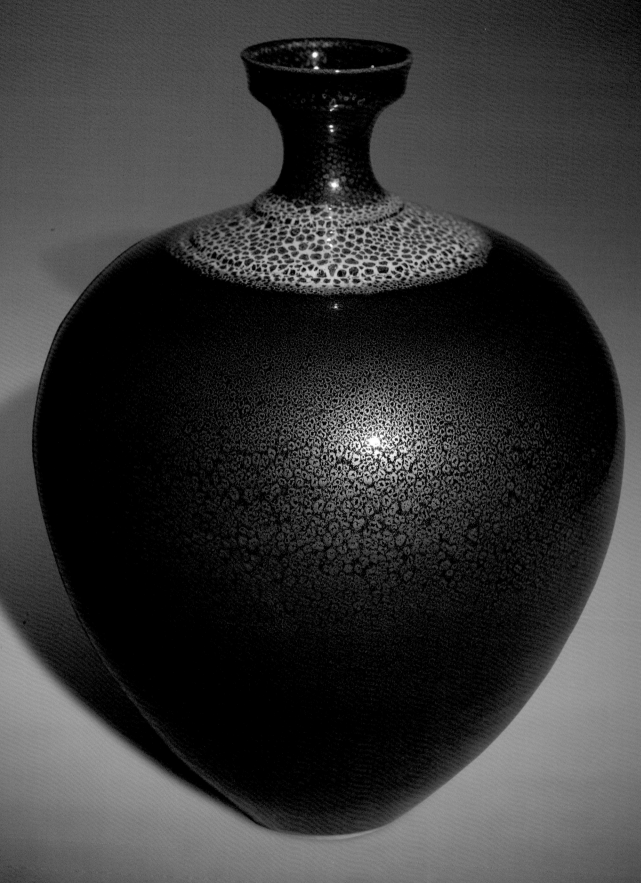

品名：黃網蟹眼油滴天目花器（1999）
規格：21.5x21.5x41 cm³

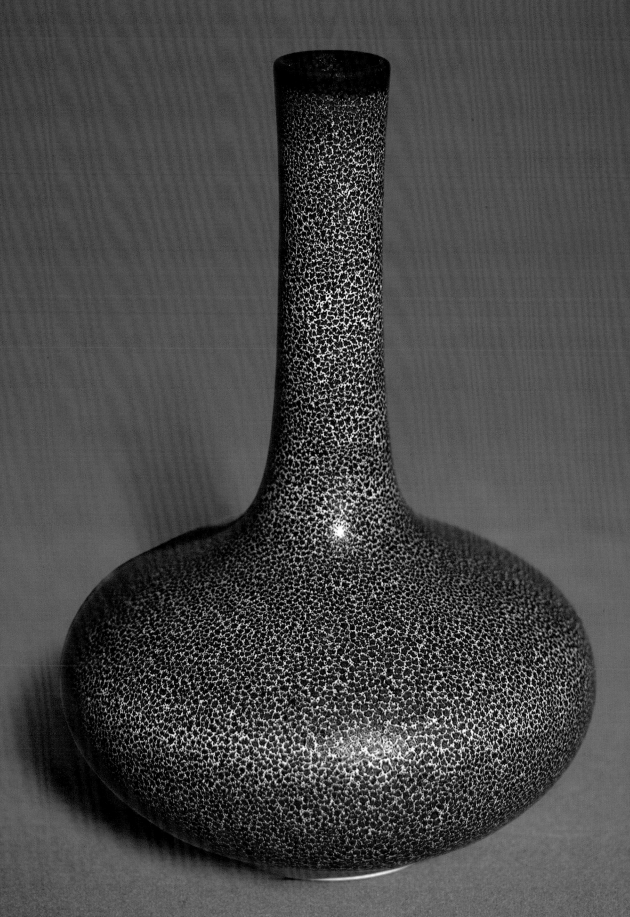

品名：黃綱蟹眼油滴天目花器（1999）
規格：24.5x24.5x38 cm³

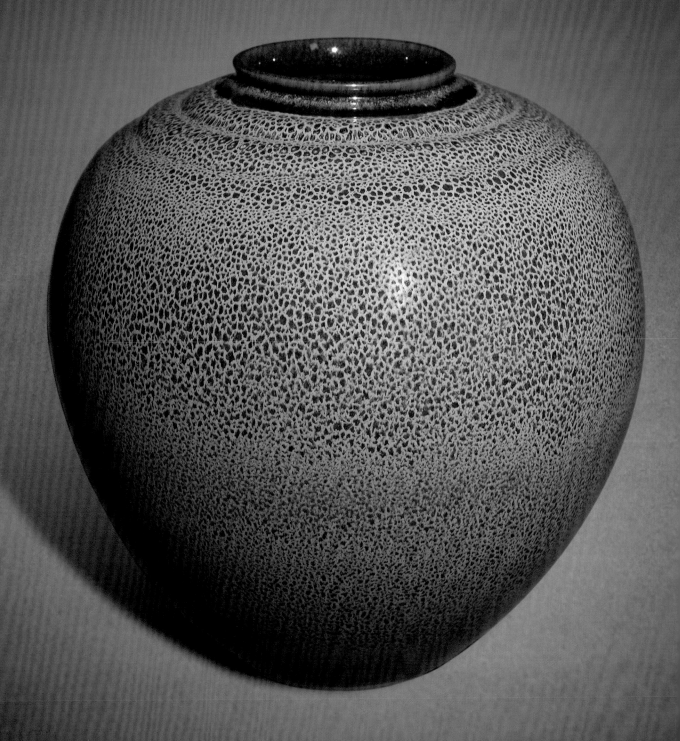

品名：黃網蟹眼油滴天目花器（1999）
規格：36.5x36.5x37 cm³

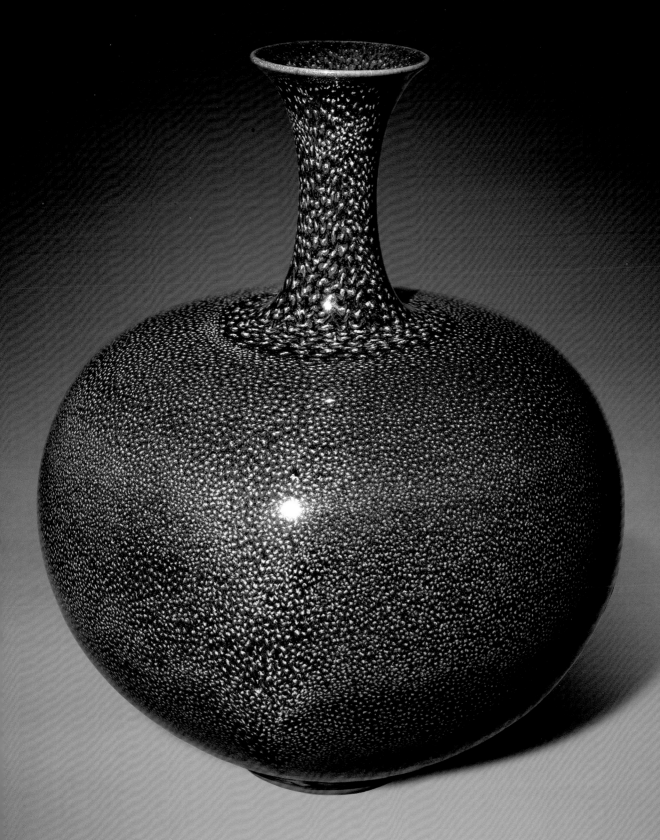

品名：蟹眼油滴天目花器（2007）
規格：32x32x39 cm³

兔毫天目系列

　　「建盞」產於福建省建陽窯。在其紺黑如漆，溫潤晶瑩的釉色肌理中，呈現出「黑兔毫紋」、「灰兔毫紋」、「金兔毫紋」、「銀兔毫紋」、「黃兔毫紋」等多類品種，其特點是在紺黑釉面上透出黃棕色或鐵銹色流紋，狀如兔毫，在顯微鏡下觀察，這種毫毛呈魚鱗狀結構，在毫毛兩側邊緣上，各有一道黑色粗條紋，系由赤鐵礦晶體構成，毫毛中間是由許多小赤鐵礦晶體組成，而其釉調更是將氧化鐵（Fe2 03）經過絕對高溫燃燒，緩慢冷卻後，呈飽和狀態的鐵礦晶體浮於釉面，因液相分離現象，致使熔融釉液流向下方，因而同時產生失透和結晶兩種作用，並導致釉面產生有如兔毛般的細絲條紋，很受人欣賞。

兎毫天目シリーズ

　　兎毫 は福建省建陽窯で生産された ため、「建盞」とも呼ばれます。その漆黒と艶やかに輝く肌の中に、「黑兎毫紋」「灰兎毫紋」「金兎毫紋」「銀兎毫紋」「黃兎毫紋」等の多種の文樣を現します。これらの特徴は、紺黑の面に黃棕色、鉄錆色の流紋が兎毫のように現れることで、これを顕微鏡で観察すると、毫毛は魚の鱗のような様子をしており、毫毛の両側の縁は、それぞれ赤鉄砿晶体からなる黒い粗條紋ができており、毫毛の中は、多くの赤鉄砿晶体によ調は酸化鉄（Fe2 03）を絶対高温で焼き、ってできています。その釉更にゆっくりと冷却することにより、飽和状態になって鉄砿晶体が表面に現れ、更に液相分離現象により、溶けた釉液を下方に流れさせます。これによって、失透と結晶の作用を同時に起こし、また釉面に兎の毛のような細い線状を成します。

Hare Fur Tenmoku

　　Jian tea bowl (Japanese *Kensan*) was derived from the name of Jianyang kilns in Fujian. Province where it was originally produced. It appears as black, grey, gold, silver or yellow hare fur on a glittered and smooth dark burgundy background. This tenmoku features yellow-brown or iron-oxide colors in the form of hare fur against the burgundy-black glaze. Under a microscope, the hare fur is constructed as fish scales. On both sides of each hair strand has a thick black line comprised of crystalline ferrite; while the center of the strand is composed of numerous ferrite crystals. Hare fur glaze effect is achieved by firing ferrite oxide (Fe2 O3) at high temperature. After it cools down, the saturated iron crystals will float on the surface of the melted glaze, resulting in the effect of hare fur on a black glazed background. This hare fur pattern is due to the chemical effects of blinding and crystallization in the iron-firing process, and their beauty have been widely admired.

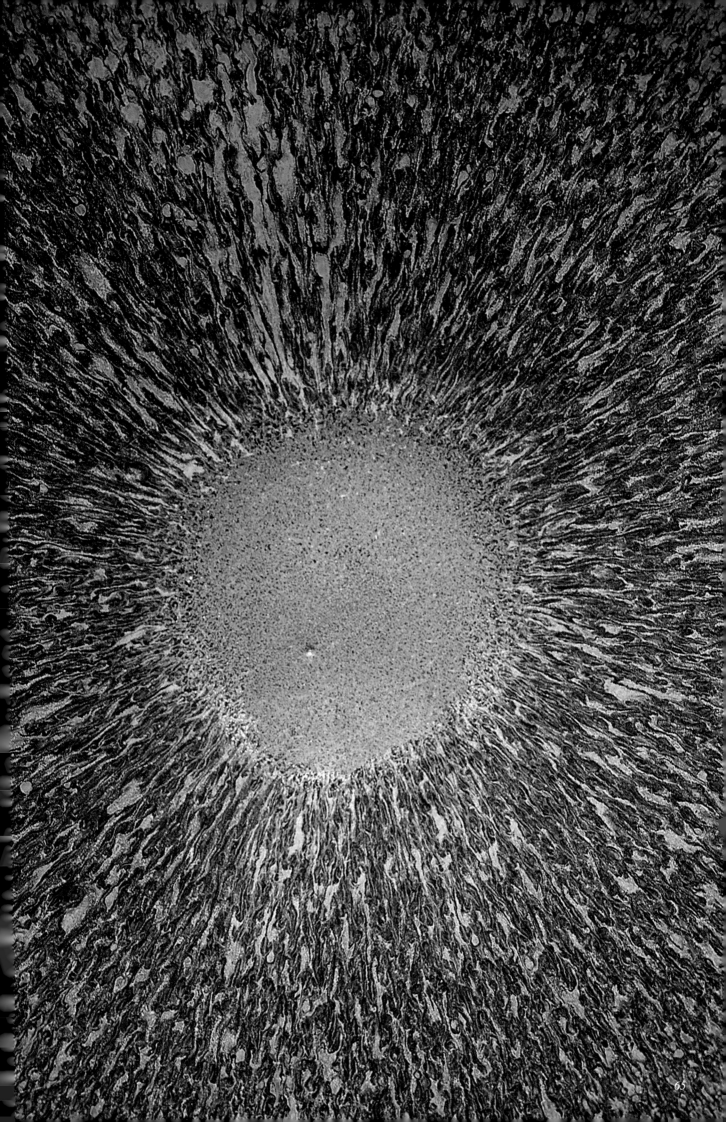

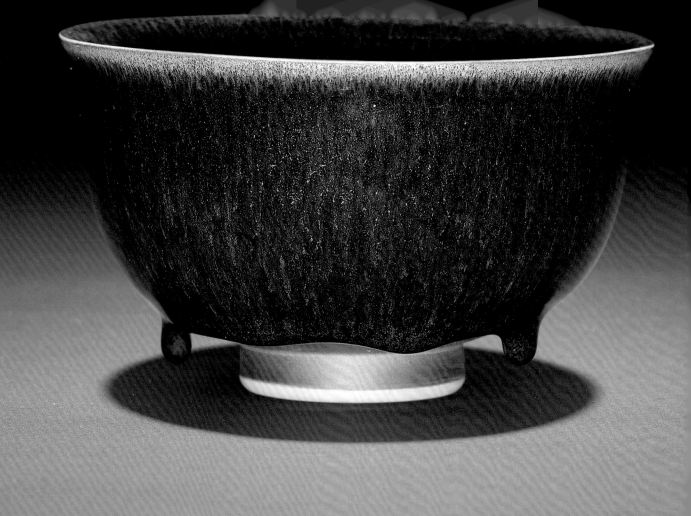

品名：銀兔毫油滴天目抹茶碗（1992）
規格：14.5x14.5x8 cm³

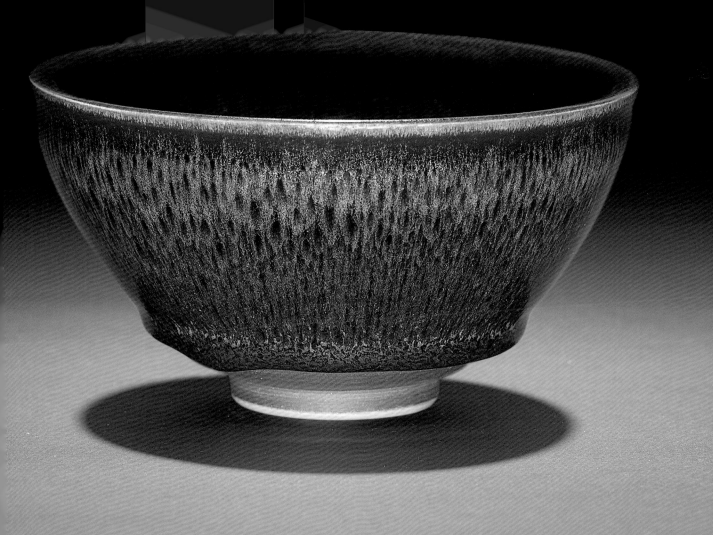

品名：黃金兔毫油滴天目鬥茶碗（1999）
規格：12.5x12.5x7 cm³

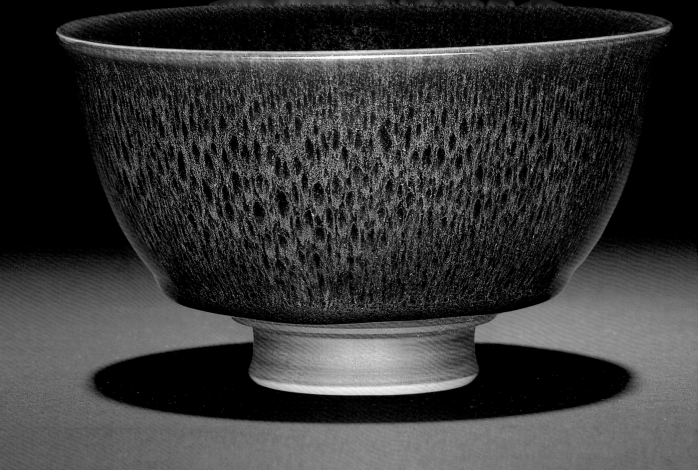

品名：黄金兔毫天目抹茶碗（1999）
規格：14.5x14.5x8.2 cm³

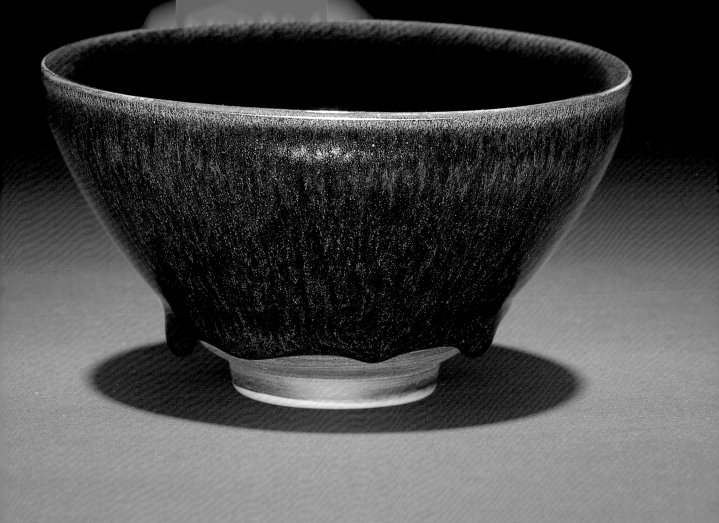

品名：銀兔毫油滴天目鬥茶碗（1992）
規格：12.5x12.5x7 cm³

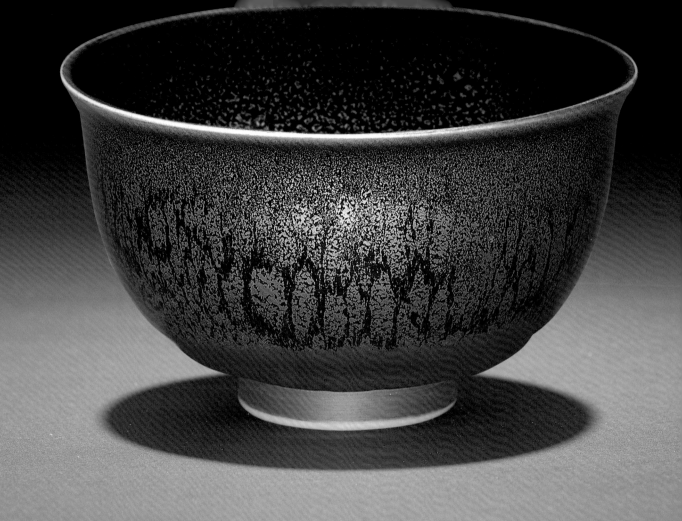

品名：銀兔毫油滴天目抹茶碗（1994）
規格：14.5x14.5x8 cm³

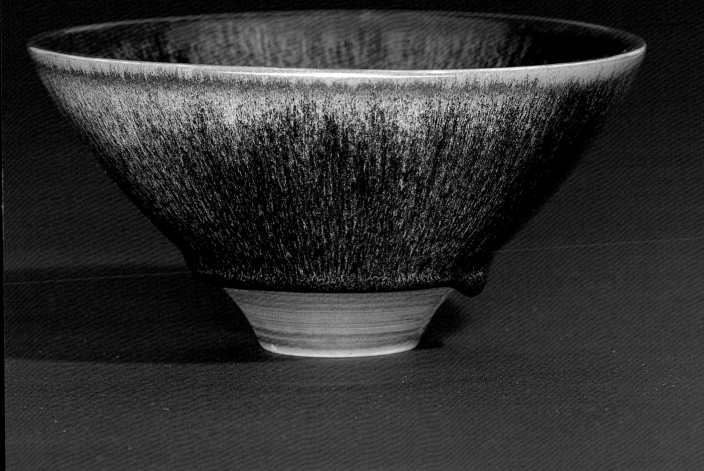

品名：黃兔毫天目斗笠碗（1999）
規格：18x18x8 cm³

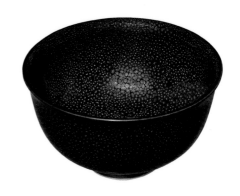

蟹眼斑曜變天目

　　蟹眼曜變天目釉，其奇特的肌理和夢幻的釉調，和一般傳統油滴天目不同，其銀星晶體（Fe2 03）呈分散裂開狀，富集在釉泡鼓內，冷卻後析出的赤鐵礦和磁鐵礦，經光線的折射而產生青、綠、紫等多種色澤如同金木水火土的自然曜彩，其技術的難度和工藝的精巧，實非其他釉色所能比擬，故古人雅士常題詩讚曰：「金鼎浪翻螃蟹眼」、「松風蟹眼新湯」等等。

蟹眼斑曜変天目

　　蟹眼斑曜変天目は不思議な質感と幻想的な調べは、一般の伝統的な油滴天目と異なり、一面に散った銀星晶体（Fe2 03）が釉泡内に集まり、冷却されることによって赤鉄鉱と磁鉄鉱を浮き上がらせ、光の屈折により青、緑、紫などさまざまな色を生み出し、あたかも金木火土日月のように耀きを放ちます。その技術の難しさと、工芸の緻密さは、他の天目の及ぶところではありません。ゆえに、古の人はこれに「金鼎に浪は螃蟹の目を翻す」、「松風蟹目に新湯なり」などの句を残しました。

Crab Eye Yohen Tenmoku

The unique texture and dreamy glaze tone of crab eye yohen tenmoku makes it distinctive from the typical oil spot tenmoku. The formation of the crab eye yohen tenmoku is because that the hematite and magnetic ferrite, separated out from the silvery crystals (Fe2 O3) which scattered within the glaze bubbles, reflects light in a colorful spectrum of blue, green and purple, like the five elements-metal water, wood, fire and earth. The skill and art of the crab eye yohen tenmoku is more difficult and delicate than the making of other glazes. Concequently, this crab eye glaze is greatly admired by traditional literati, saying, "gold tea put in the tea bowl with crab eye glaze is as if crabs are sleeping in the golden waves." Or "new tea is put in the tea bowl. Its pattern is beautiful, looking like wind in the pines or crab eyes."

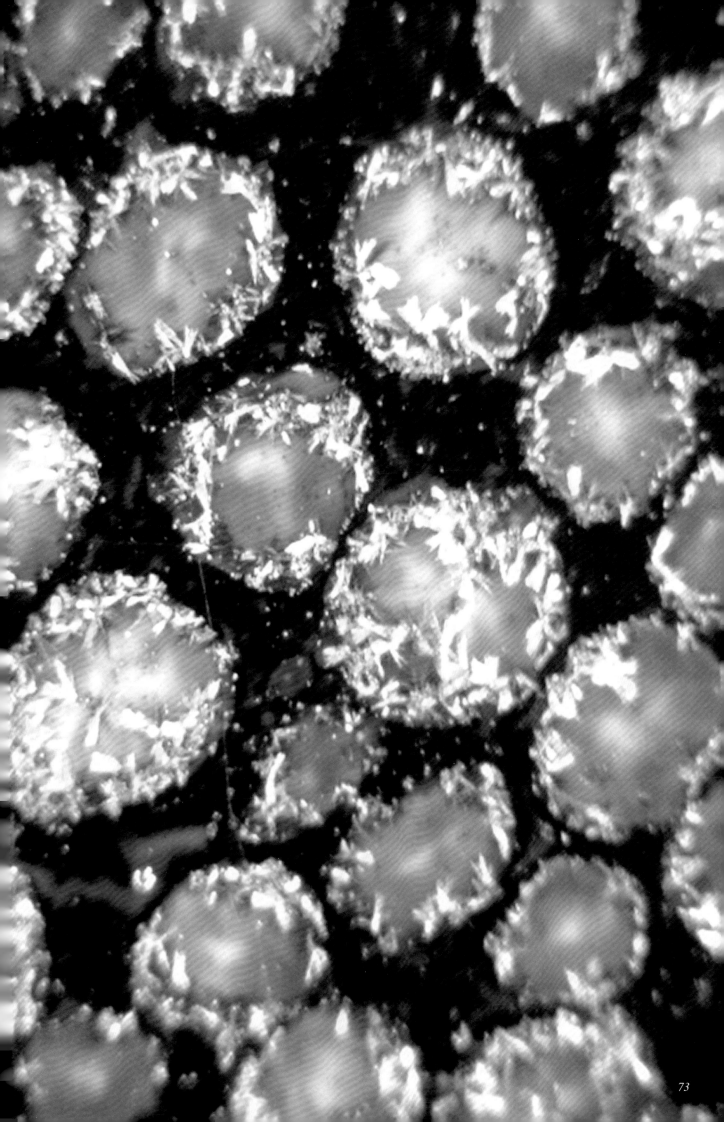

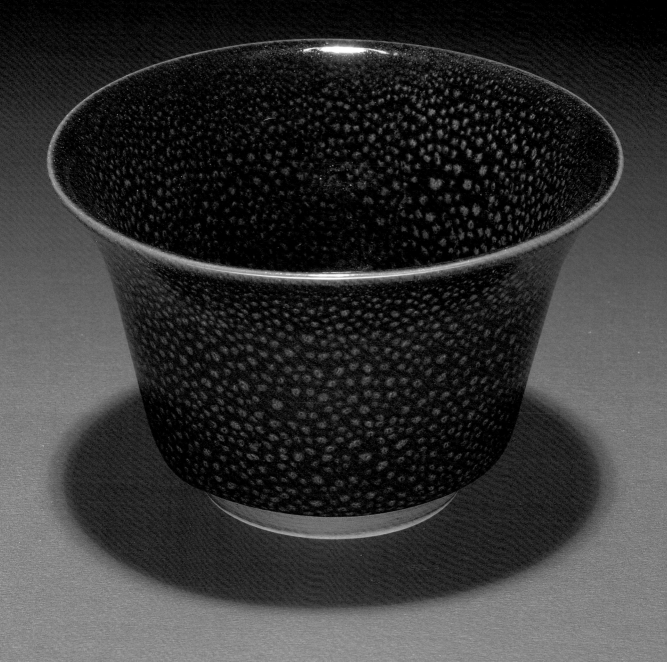

品名：藍金蟹眼油滴天目梯形碗（1993）
規格：12.5x12.5x8 cm³

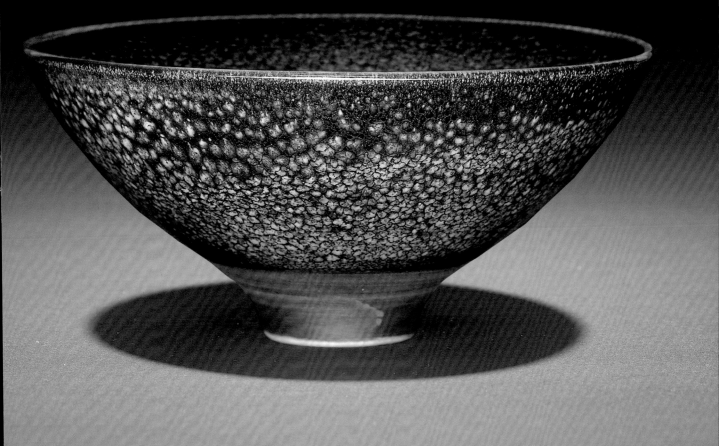

品名：藍金蟹眼油滴天目斗笠碗（2000窯變）
規格：18x18x7.8 cm³

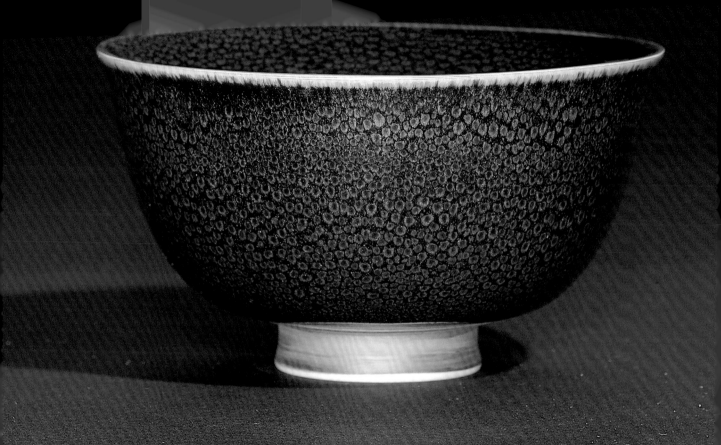

品名：金蟹眼油滴天目抹茶碗（1994）
規格：14x14x8 cm³

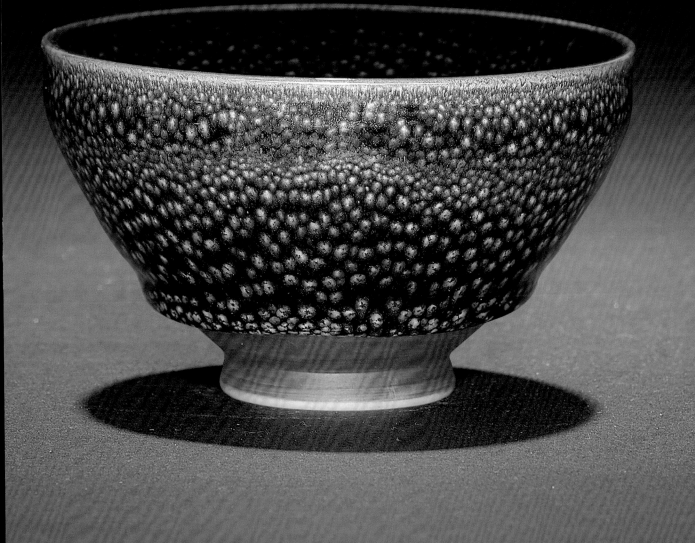

品名：藍金蟹眼天目鬥茶碗（1993）
規格：12.5x12.5x7 cm³

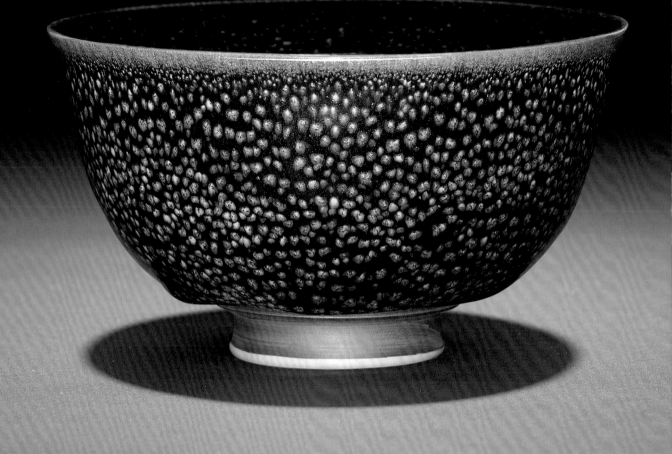

品名：金蟹眼油滴天目抹茶碗（1993）
規格：14x14x8 cm³

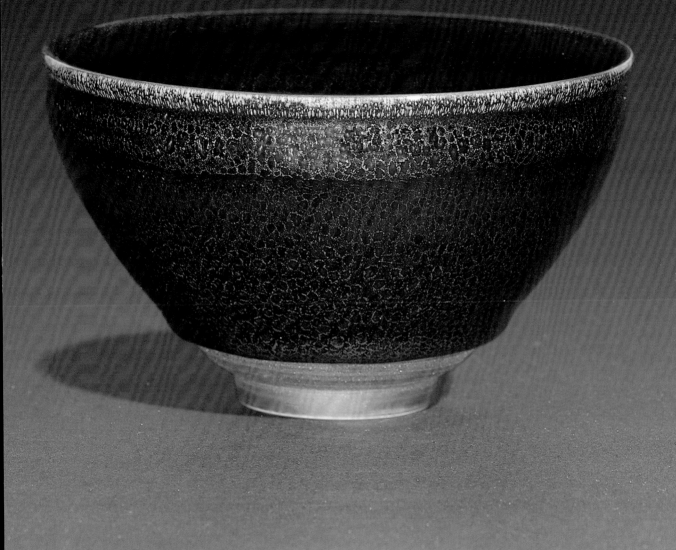

品名：藍金蟹眼油滴天目鬥茶碗（2005）
規格：12.5x12.5x7 cm³

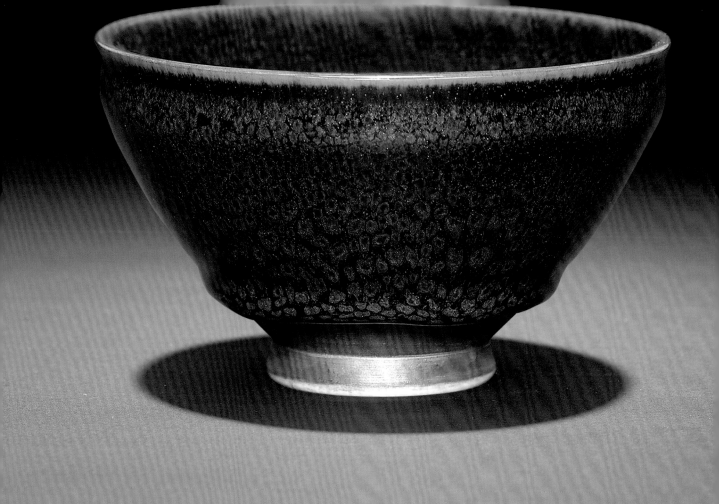

品名：金蟹眼油滴天目鬥茶碗（1995）
規格：12.5x12.5x7 cm³

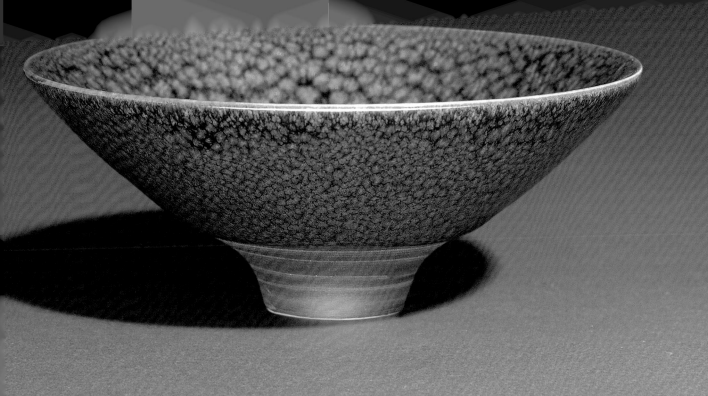

品　名：金蟹眼油滴天目斗笠碗（2000）
規　格：16x16x6 cm³

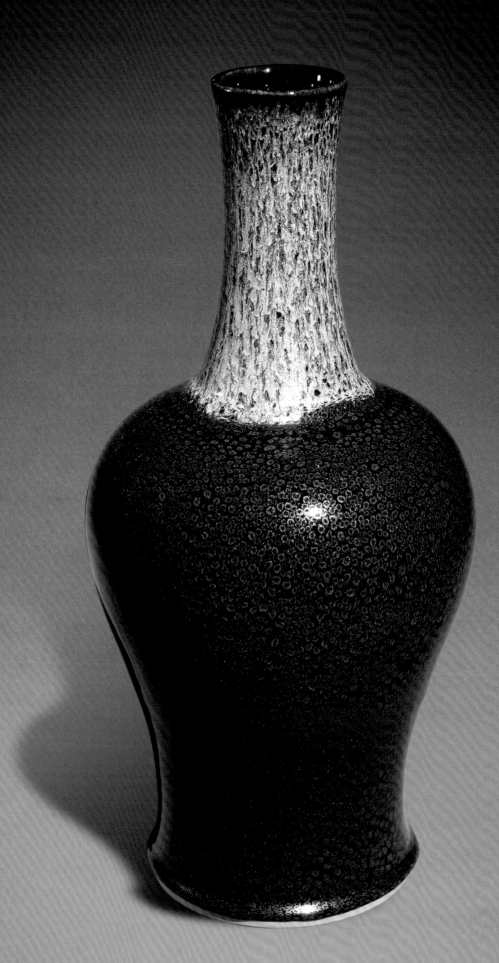

品名：金蟹眼油滴天目花器（1998）
規格：25.5x25.5x46 cm³

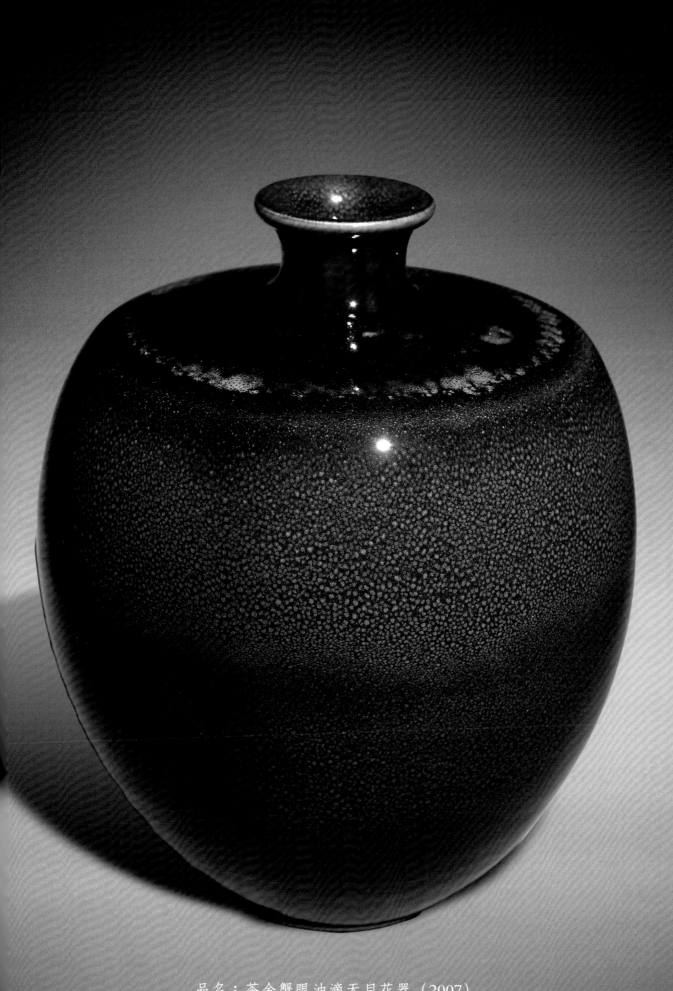

品名：茶金蟹眼油滴天目花器（2007）
規格：36.5x36.5x43 cm³

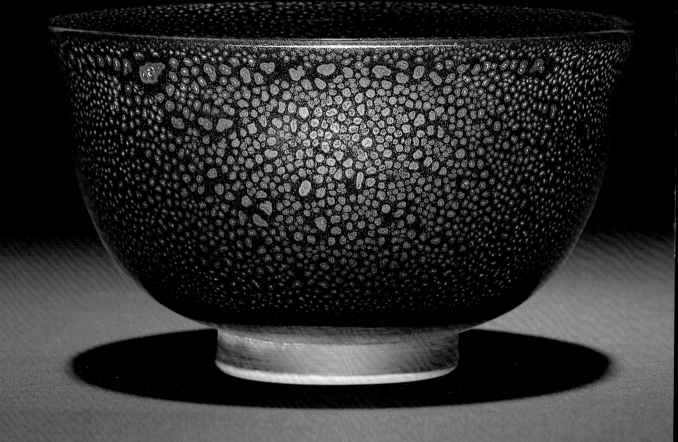

品名：銀蟹眼油滴天目抹茶碗（2002）
規格：14.5x14.5x7.5 cm³

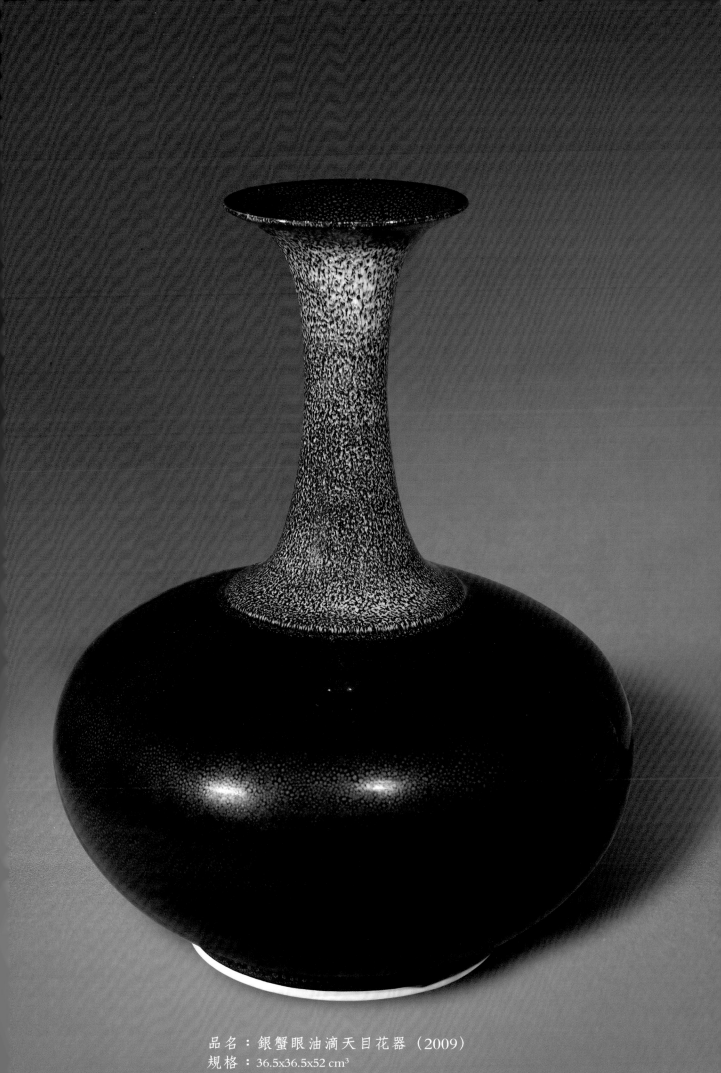

品名：銀蟹眼油滴天目花器（2009）
規格：36.5x36.5x52 cm³

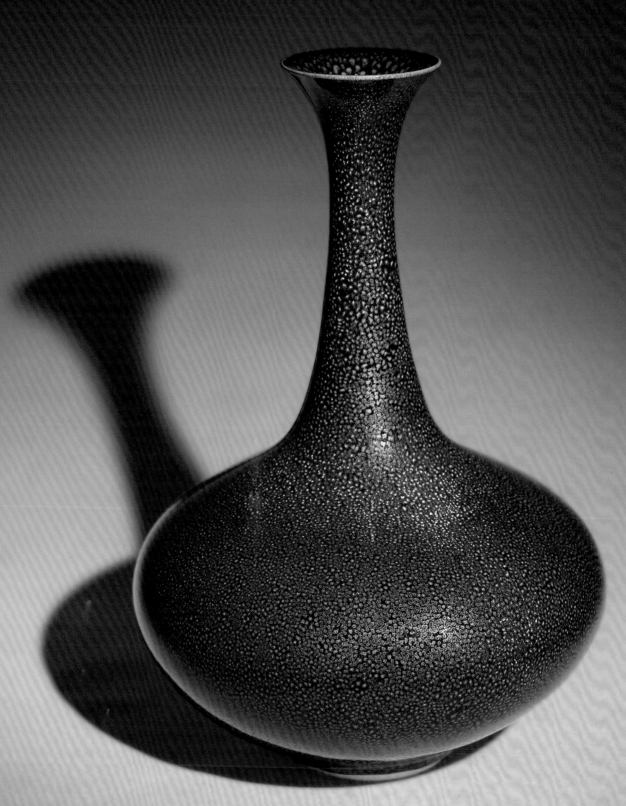

品名：銀蟹眼油滴天目花器（2009）

規格：36.5x36.5x52 cm³

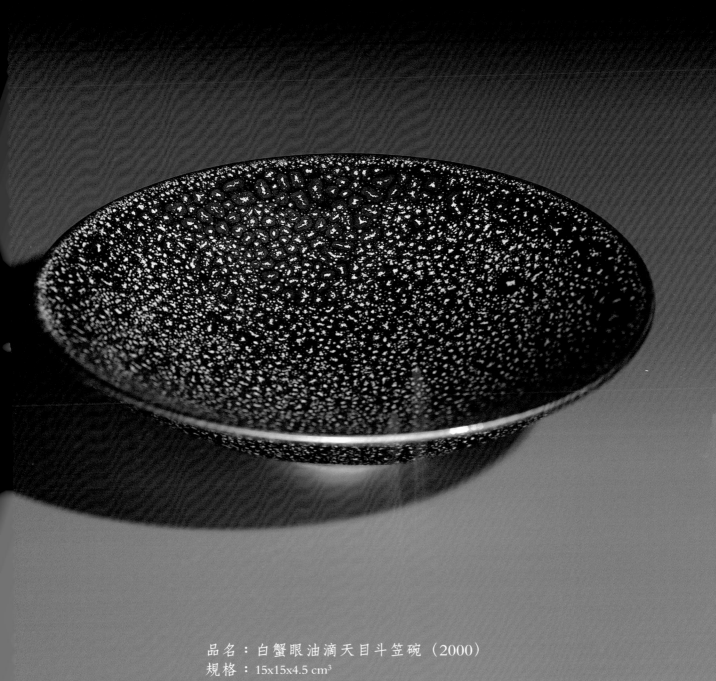

品名：白蟹眼油滴天目斗笠碗（2000）
規格：15x15x4.5 cm³

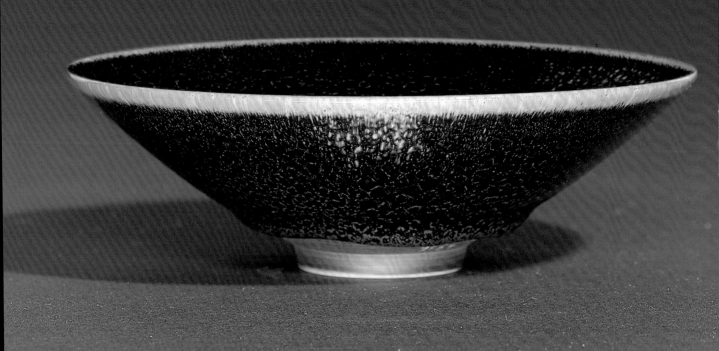

品名：蟹眼油滴天目斗笠碗（2005）
規格：15x15x5 cm³

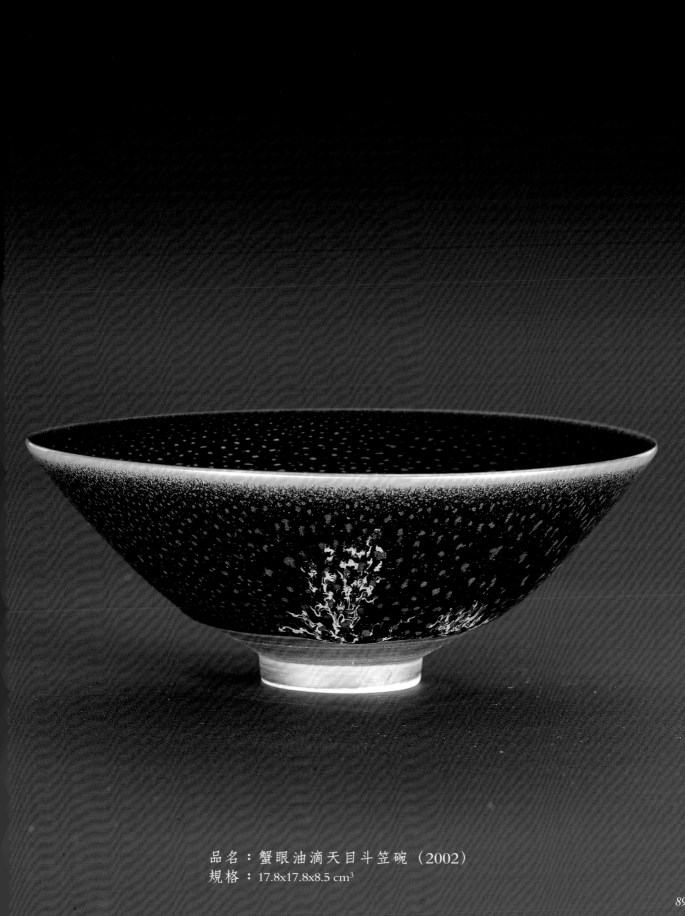

品名：蟹眼油滴天目斗笠碗（2002）
規格：17.8x17.8x8.5 cm³

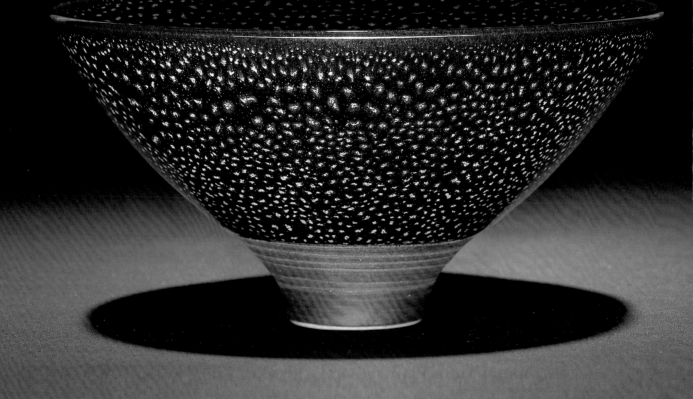

品名：蟹眼油滴天目斗笠碗（2002）
規格：17.8x17.8x8.5 cm³

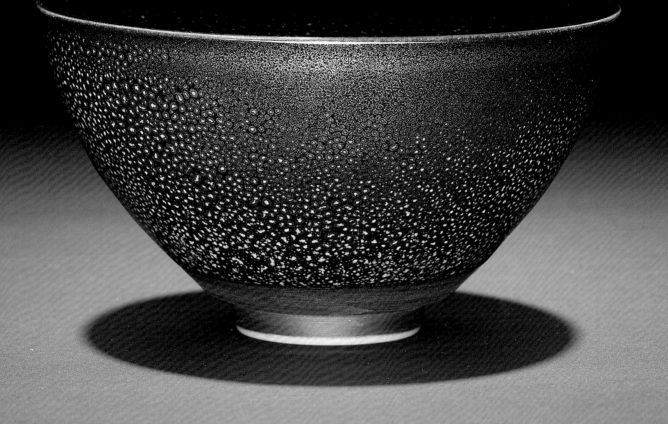

品名：蟹眼油滴天目鬥茶碗（2000）
規格：17.5x17.5x8.5 cm³

曜變天目

何謂「曜」？那是一種會發光的黑曜石，其本身是內斂、沈穩的，但直接目視是無法觀出其任何奧妙，它必需借助外來的光線照射，才能展現出它的艷麗，從黑曜石的內層，呈現出因折射出來的折光，變成燦爛，無垠的「光之美」目光可直視其黑石之獨特變化，此乃謂之「曜」。

曜変天目

"曜"とはなにか？それはある種の発光する黒曜石である。その本体は静に内に秘めているのではあるが、直接目で見ることはできない。必ず外からの光線を連続して発射することにより、その艶やかさを現すのである。黒曜石の内層の屈折により発する光を導き出し、輝かせることは出以内のである。無垠の光の美は四方にその黒石の独特の変化を見ることができる。そのため、これを"曜"と呼ぶのである。

Yohen Tenmoku

The *yo* from the first letters of yohen tenmoku means obsidian whose nature is modest and calm. Therefore, it is not special from the first sight. Its breathtaking beauty could only be revealed with the aid of lighting, which, through reflection, will project dazzling colors from within the blackness of obsidian. This "beauty of light" is beyond description. With light, a stunningly beautiful reflective, multifaceted spectrum emanating from the depths of blackness is then easily perceived and appreciated with our eyes. Such is the essence of *yo*.

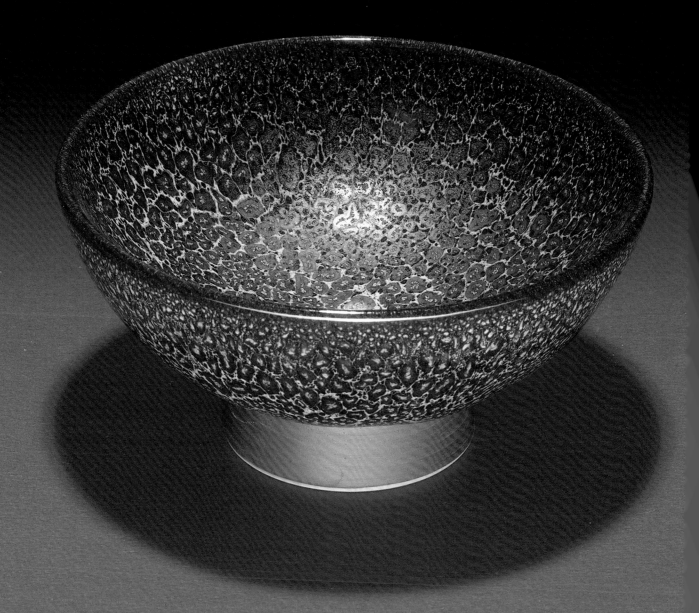

品名：黃網曜變油滴天目標準碗（2008）
規格：12.5x12.5x6.5 cm³

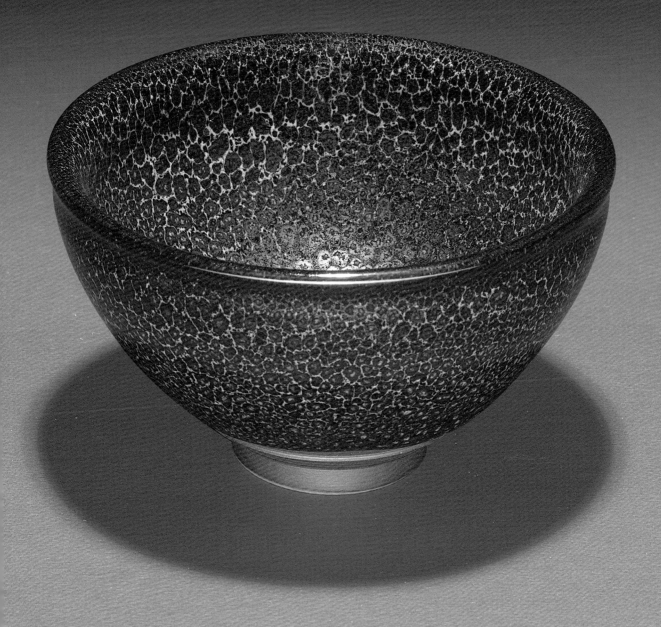

品名：黃網曜變油滴天目鬥茶碗（2008）
規格：11.5x11.5x7 cm³

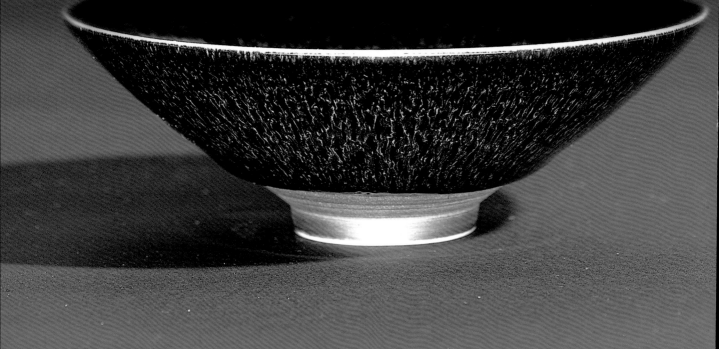

品名：曜變油滴天目斗笠碗（2005）
規格：16.5x16.5x6.5 cm³

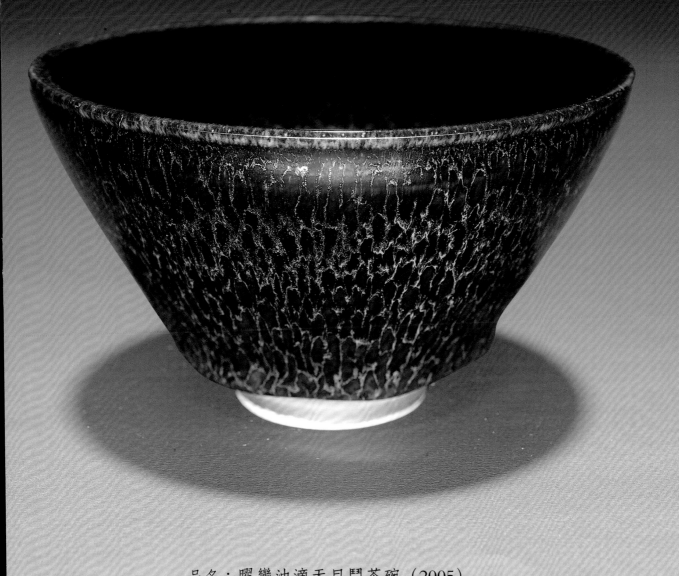

品名：曜變油滴天目鬥茶碗（2005）
規格：12.8x12.8x6.8 cm³

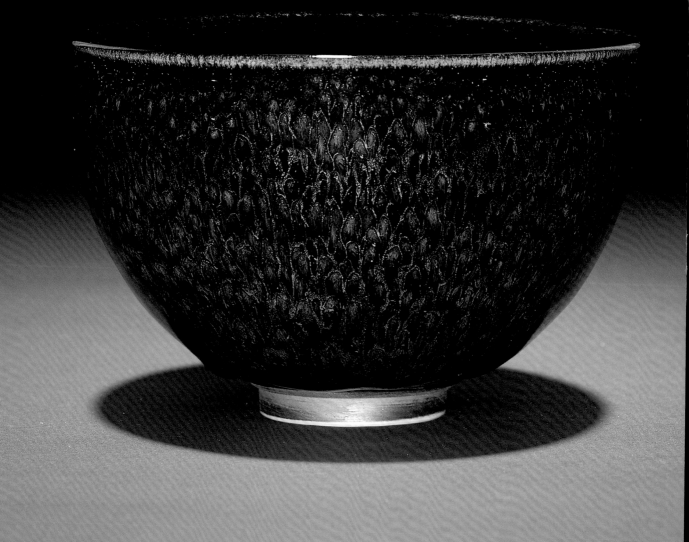

品名：曜變天目鬥茶碗（2005）
規格：13.8x13.8x9 cm³

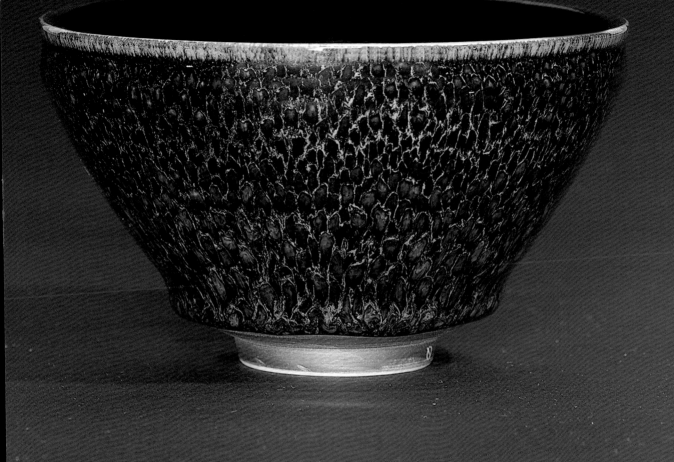

品名：曜變天目鬥茶碗（2005）
規格：12.5x12.5x7 cm^3

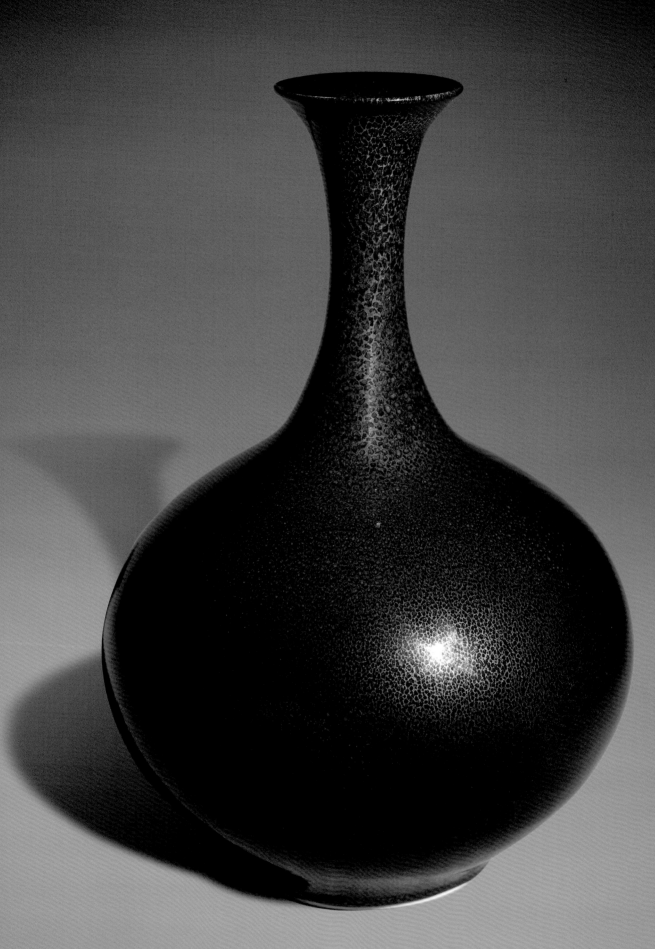

品名：紅網曜變油滴天目花器（2005）
規格：30.5x30.5x36 cm³

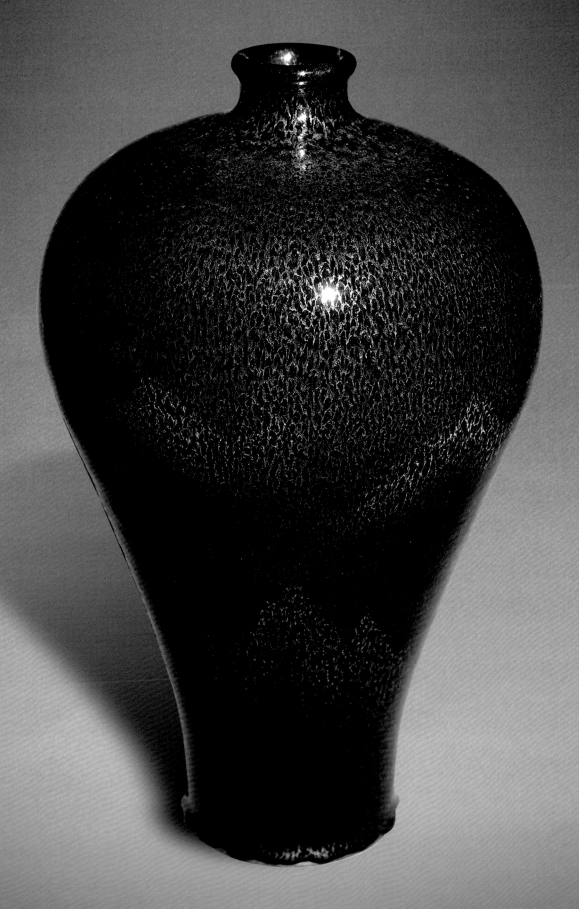

品名：紅網曜變油滴天目花器（2005）
規格：29.5x29.5x46 cm³

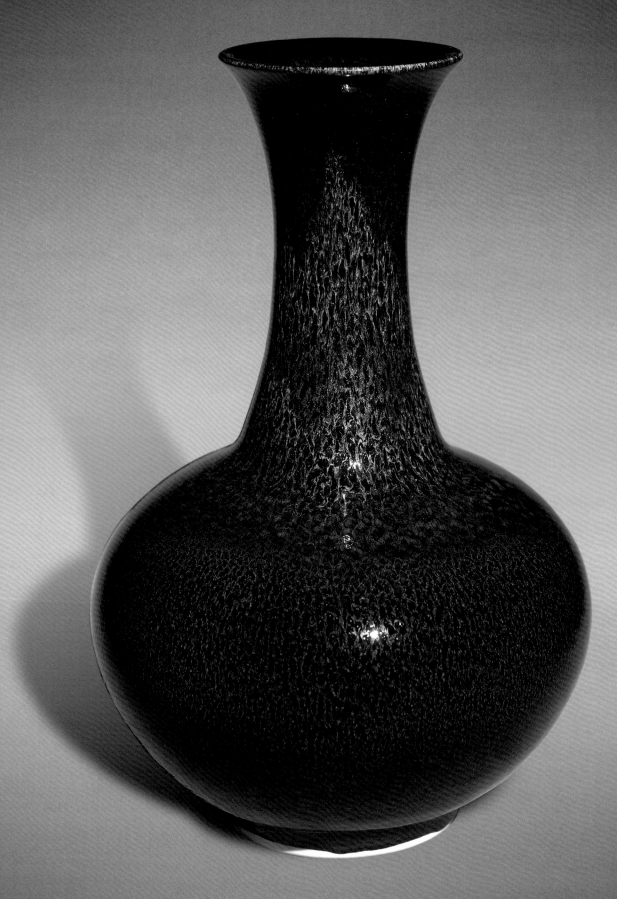

品名：紅網曜變油滴天目花器（2003）
規格：29.5x29.5x46 cm³

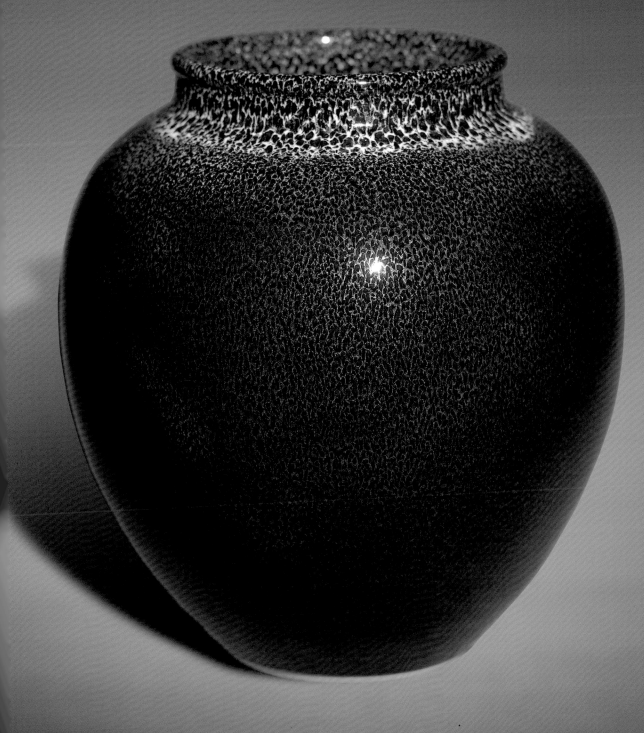

品名：紅網曜變油滴天目花器（2006）
規格：33.5x33.5x36 cm³

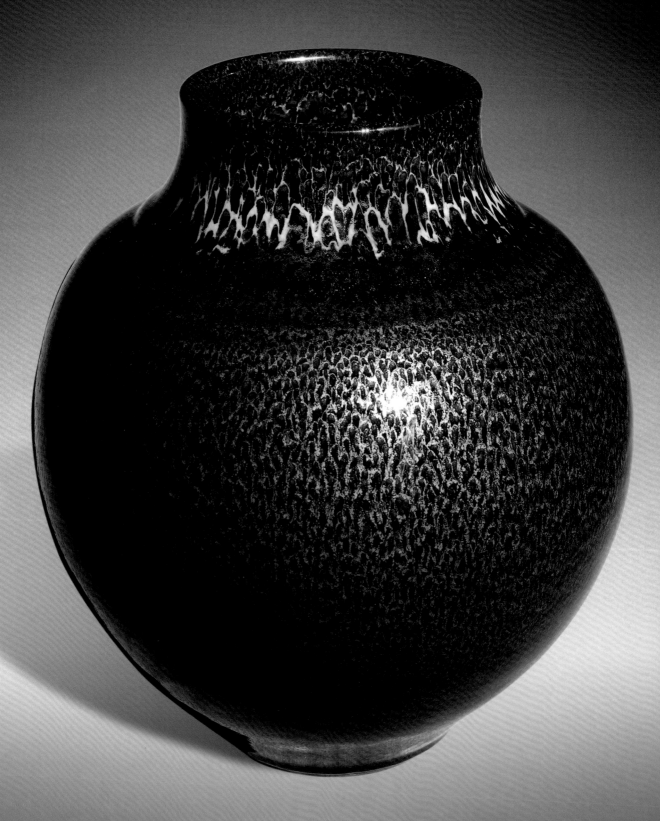

品名：紅網曜變油滴天目花器（2003）
規格：31.5x31.5x35 cm³

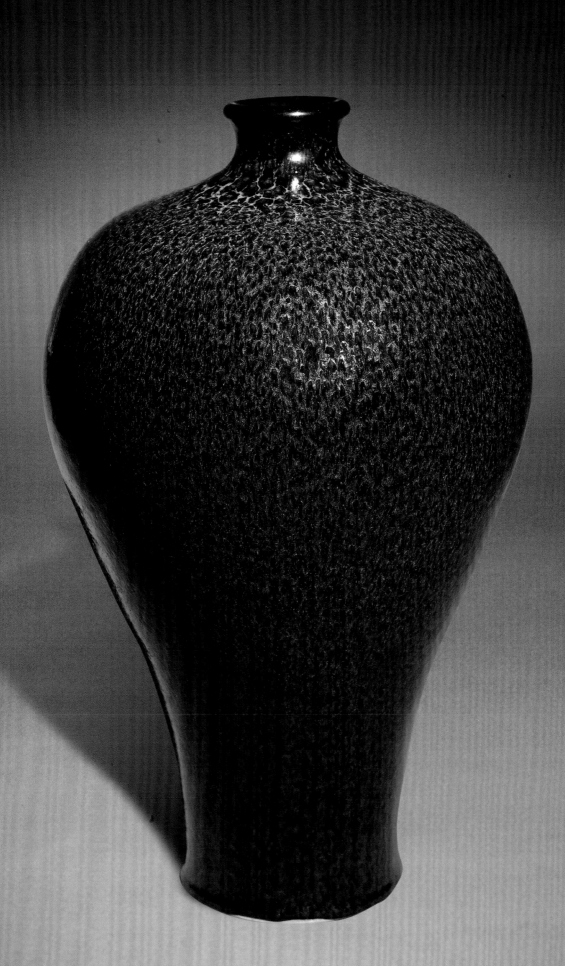

品名：紅網曜變油滴天目花器（2005）
規格：29.5x29.5x46 cm³

品名：紅網曜變油滴天目花器（2005）
規格：40.5x40.5x32 cm³

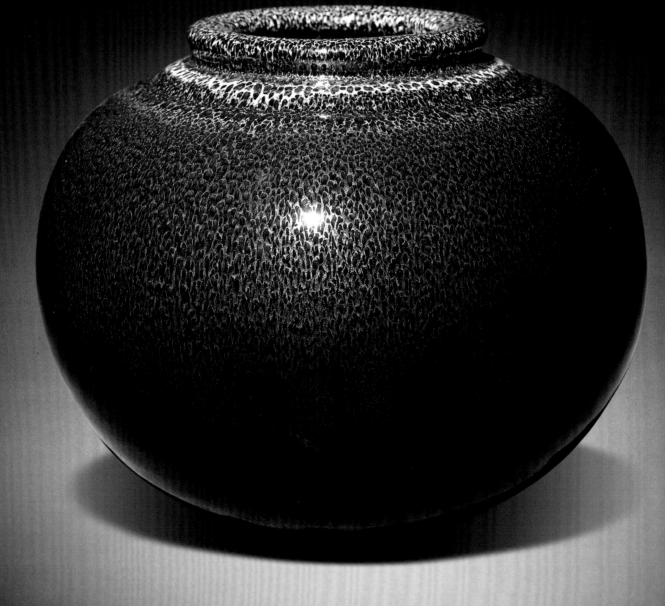

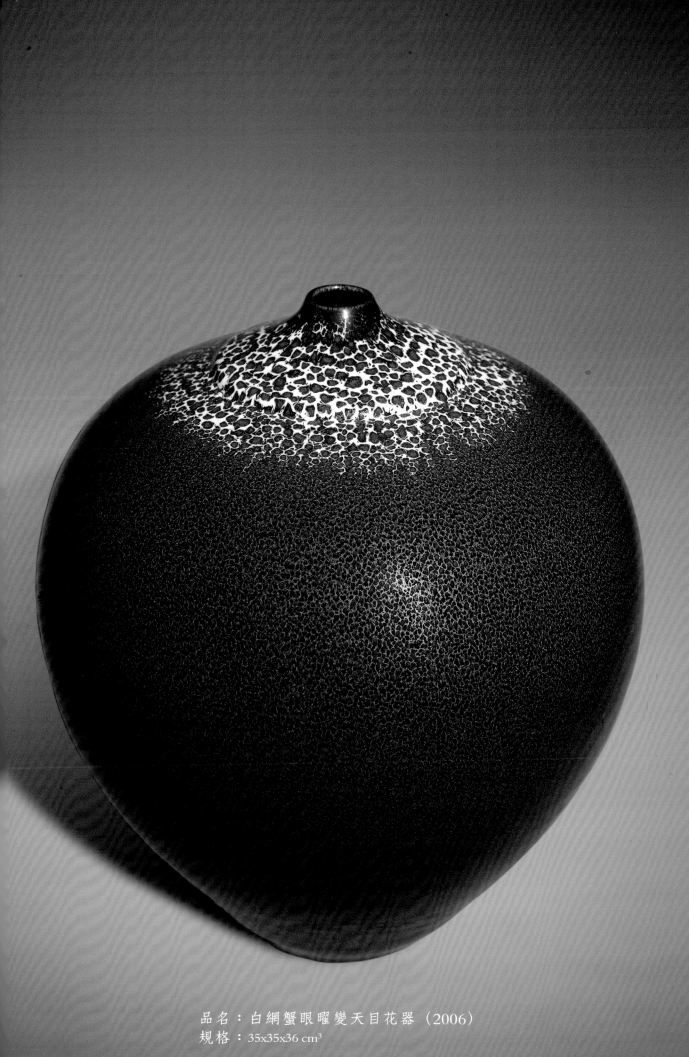

品名：白網蟹眼曜變天目花器（2006）
規格：35x35x36 cm³

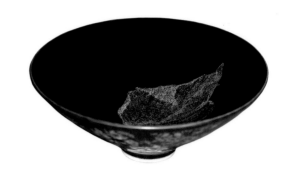

木葉天目

木葉天目是宋代吉州窯代表作之一，黑釉茶碗底底部出現樹木葉脈痕跡，因而得名，此乃係利用天然樹葉放入黑釉碗內，燒出葉紋但因燒成溫度極高，所以大部份的樹葉融化消失，沒有留下任何痕跡，故需要高耐火度的樹葉來燒，方能清晰地顯現樹葉網狀的葉脈，但要尋找出耐高火度的樹葉，又是何等的困難，可見木葉天目碗的創作，是極需要高難度的工藝技巧和運氣，方能有葉脈，形象生動，富有自然天趣的木葉天目碗之產生。

木葉天目

　　木葉天目は宋代吉州窯の代表作の一つで、黒釉茶碗の底に、樹木の葉脈の跡が見られるため、この名前があります。これは天然の樹木の葉っぱを黒釉の碗の中に入れ、葉脈を焼きだすものですが、温度が極めて高いため、大部分の葉っぱは燃え尽きてしまい、なんの痕跡も残らなくなります。そのため高温に耐えられる葉を用いてこそ、はっきりとした葉脈を浮き上がらせることができます。しかし、高温に耐えられる葉を捜すというのも非常に困難なことですので、木葉天目碗の創作には、極めて高度な技術と運が必要です。このようにして、やっと葉脈の鮮やかな。自然の趣に富んだ作品が出来上がります。

Leaf (Konoha) Tenmoku

　　Leaf tenmoku is a hallmark style of the Song Jizhou kilns. Its name is derived from the leaf patterns appearing in the bottom of the black tenmoku tea bowls. This effect is gained by putting actual leaves into black glazed bowls. The intense heat of the kilns will quickly vaporize most leaves, so fire-proof leaves must be specially chosen in order to leave their prints. Obtaining fire-proof leaves is extremely hard. Therefore, to create a leaf tenmoku tea bowl with vivid leaf prints on it requires highly difficult techniques and highly skilled handling.

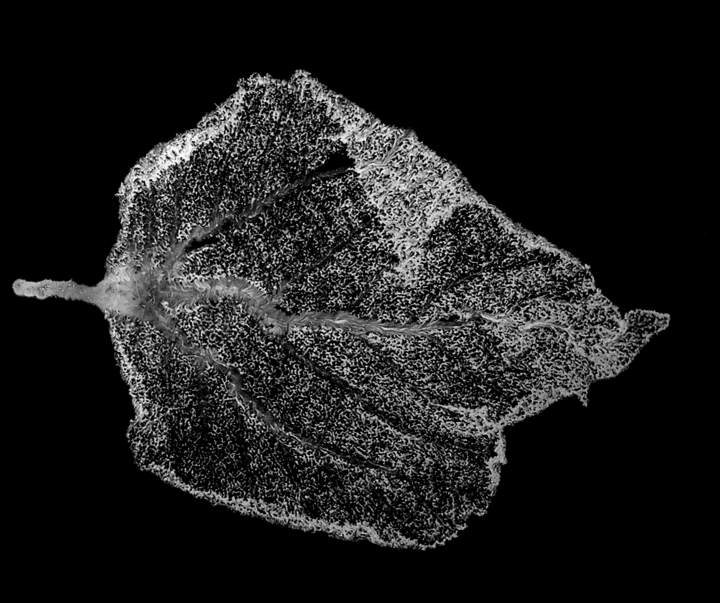

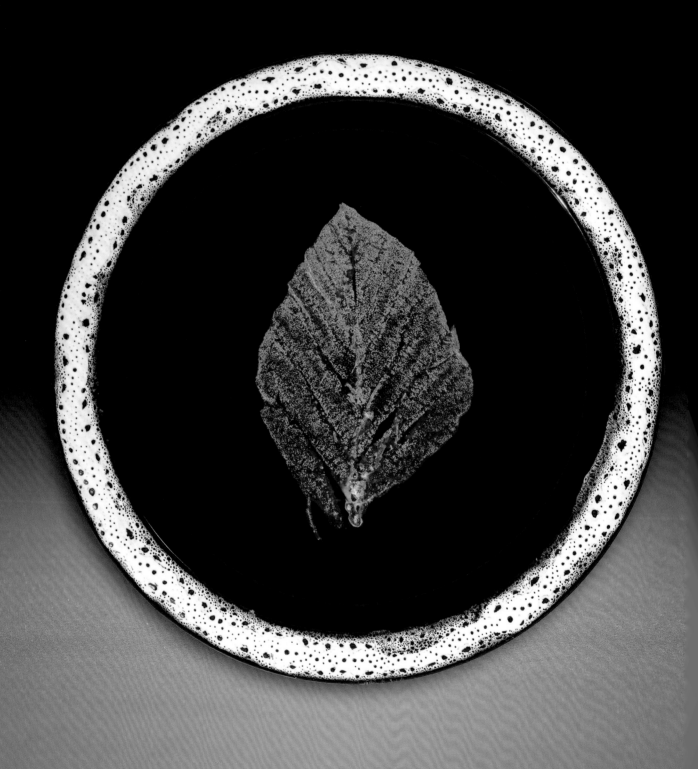

品名：木葉天目大圓盤（2004）
規格：37x37x5 cm³

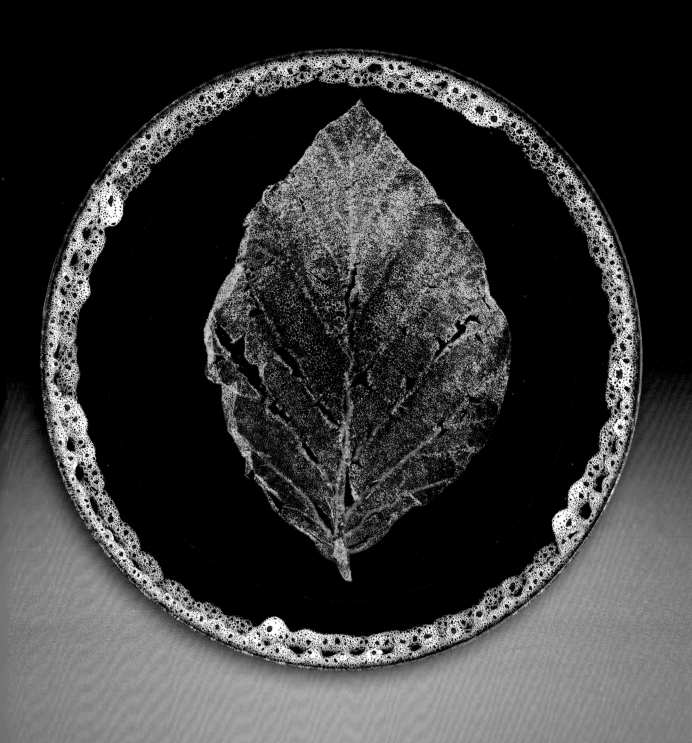

品名：木葉天目大圓盤（2004）
規格：36x36x3.5 cm³

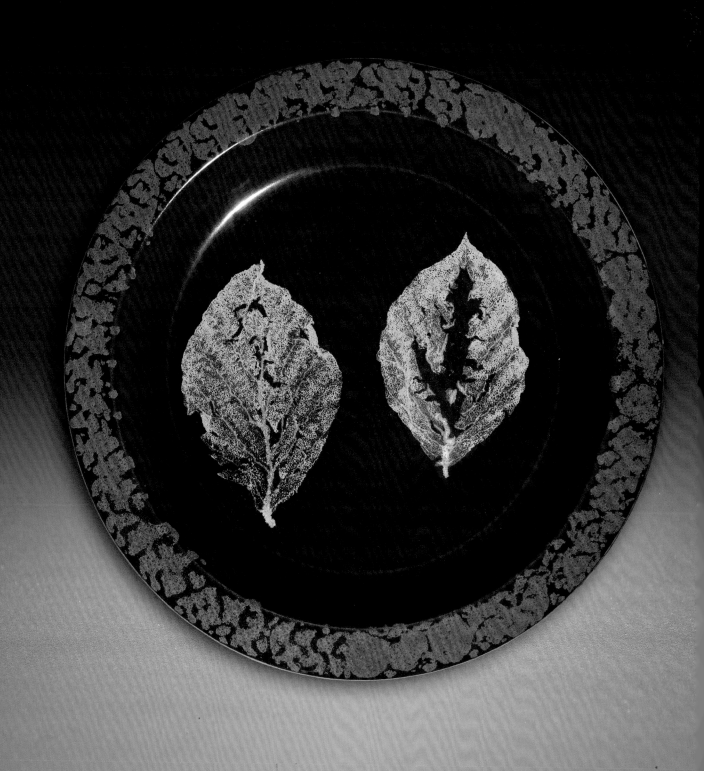

品名：雙木葉天目中圓盤（2004）
規格：30.5x30.5x4.5 cm³

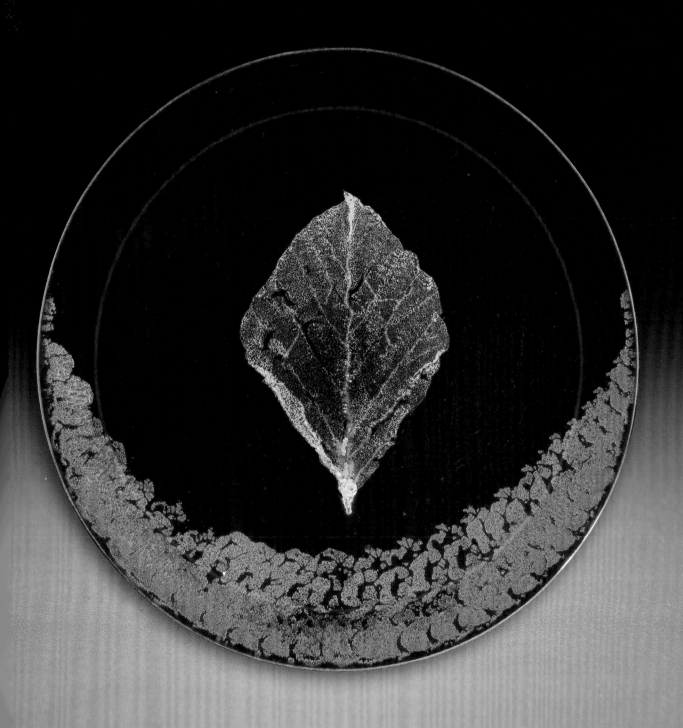

品名：木葉天目大圓盤（2004）
規格：36x36x3.5 cm³

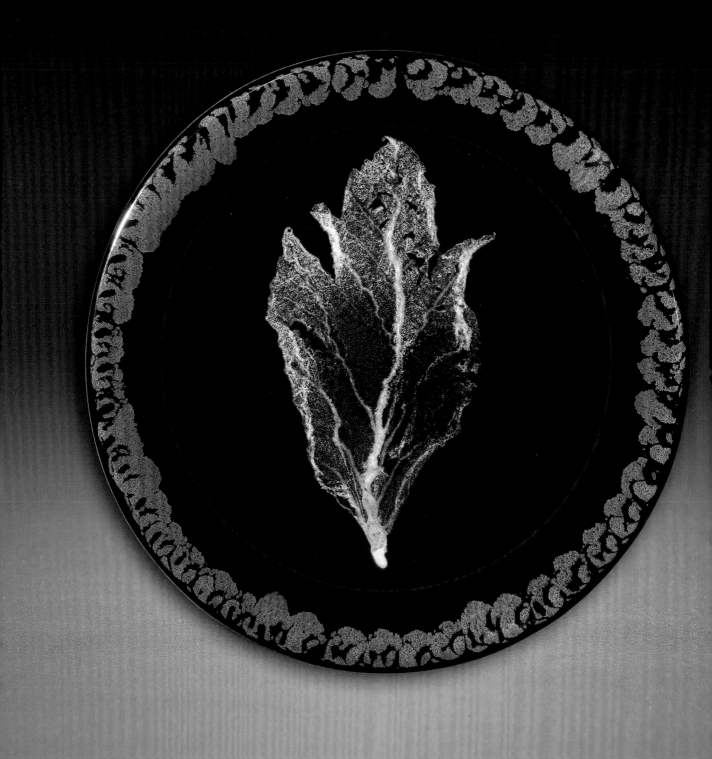

品名：木葉天目大圓盤（2004）
規格：36x36x4.5 cm³

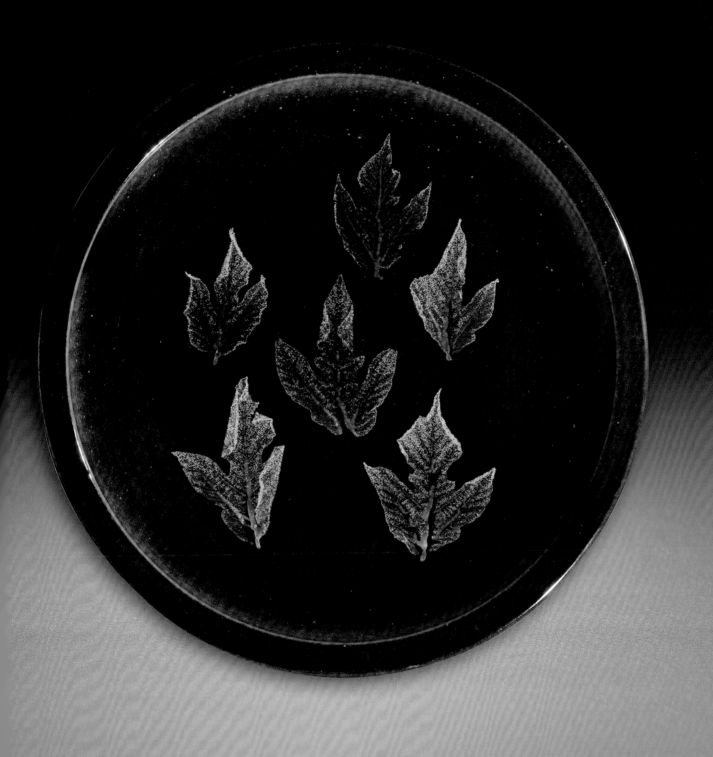

品名：木葉天目大圓盤（2010）
規格：43x43x6 cm³

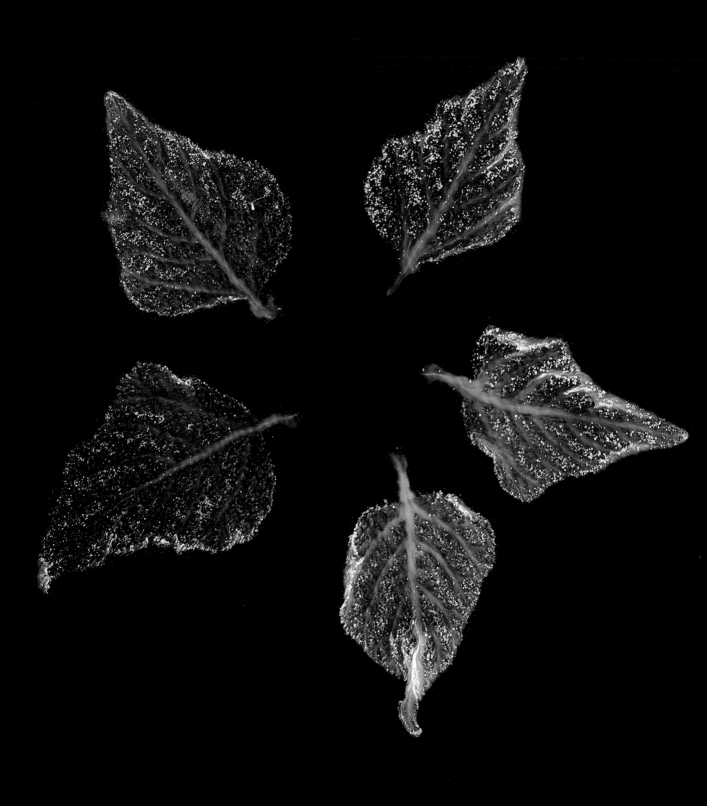

品名：木葉天目斗笠碗（2004）
規格：16x16x5 cm³

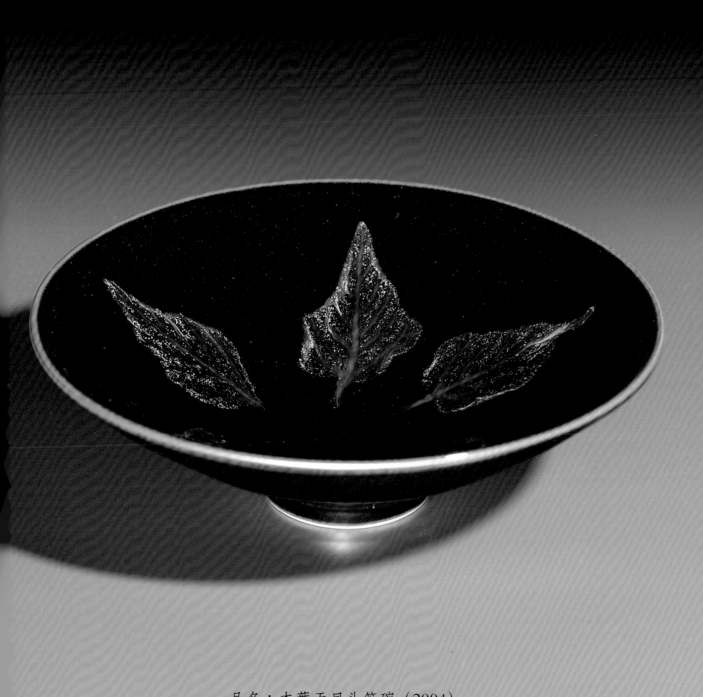

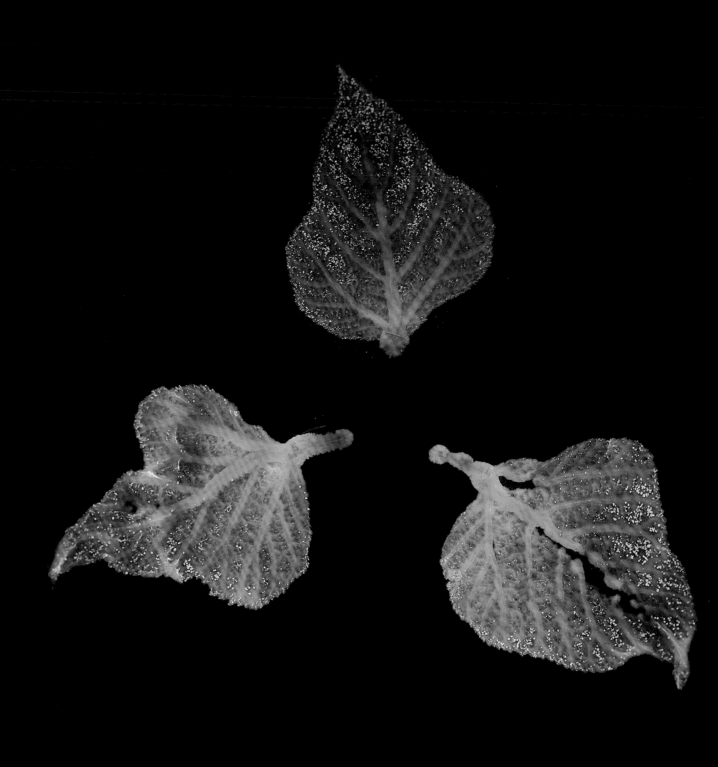

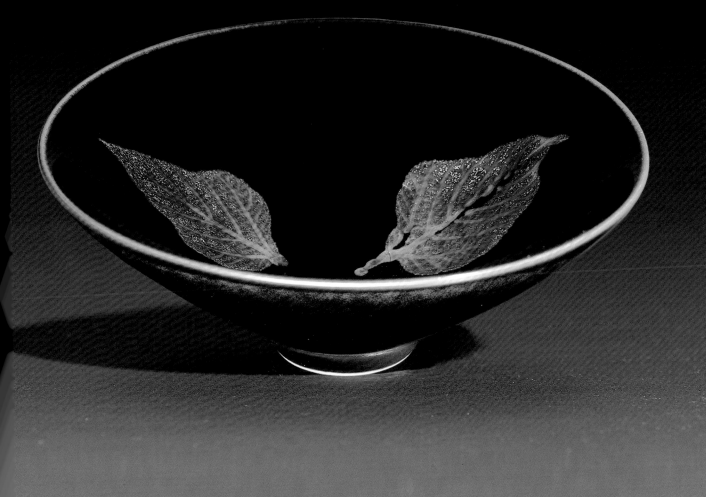

品名：木葉天目斗笠碗（2004）
規格：16x16x5.5 cm³

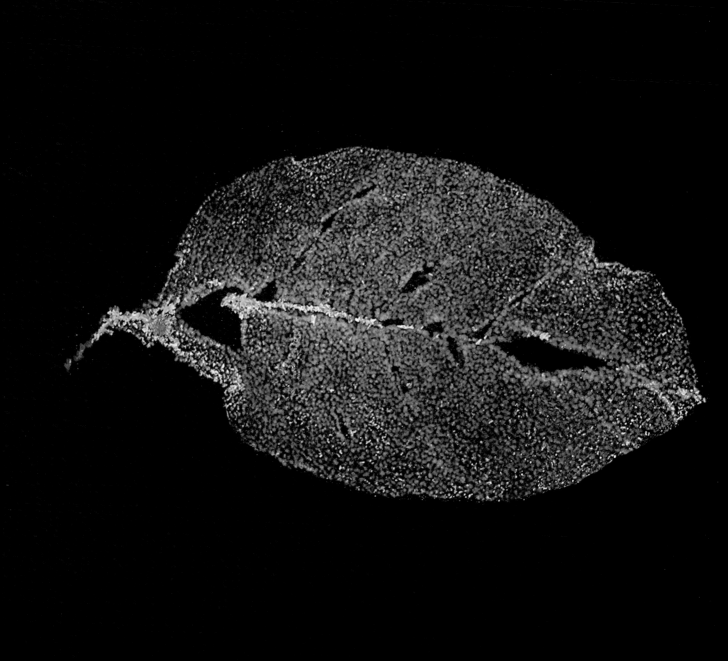

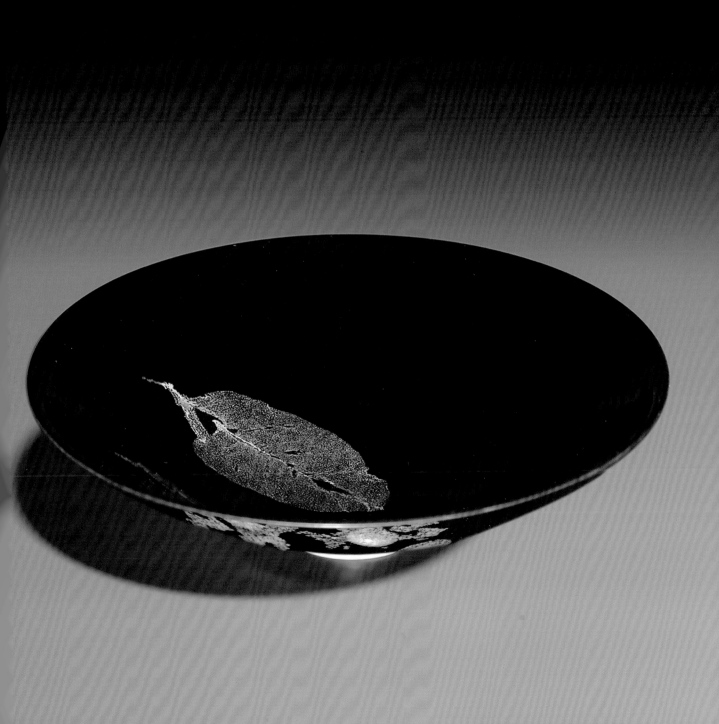

品名：木葉天目斗笠碗（1999）
規格：16x16x2.5 cm³

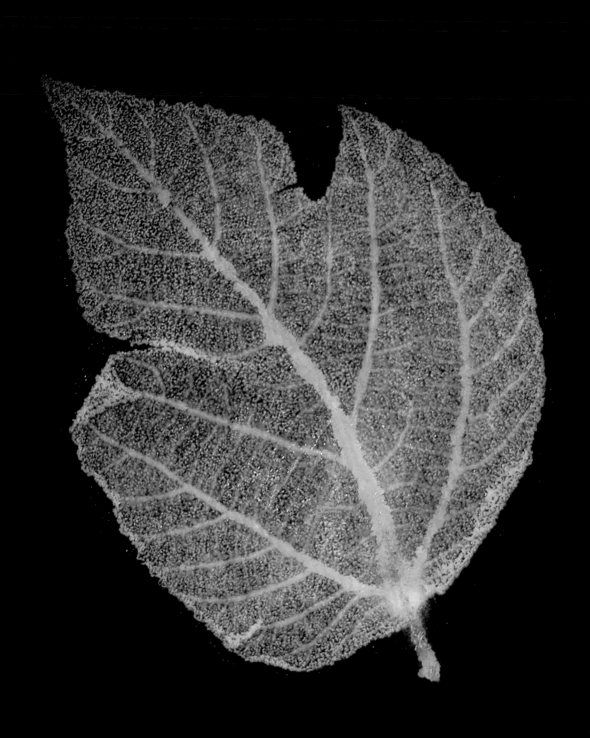

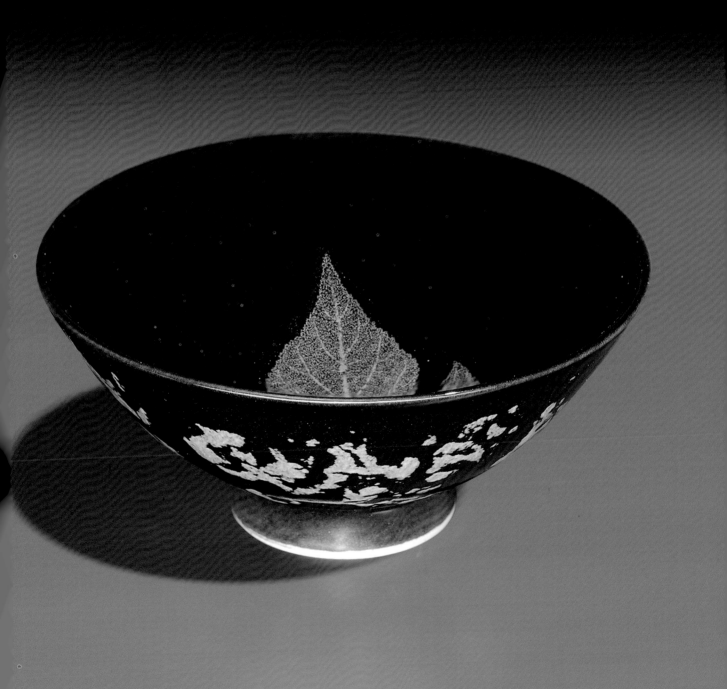

品名：木葉天目斗笠碗 (1999)
規格：12.5x12.5x5.5 cm³

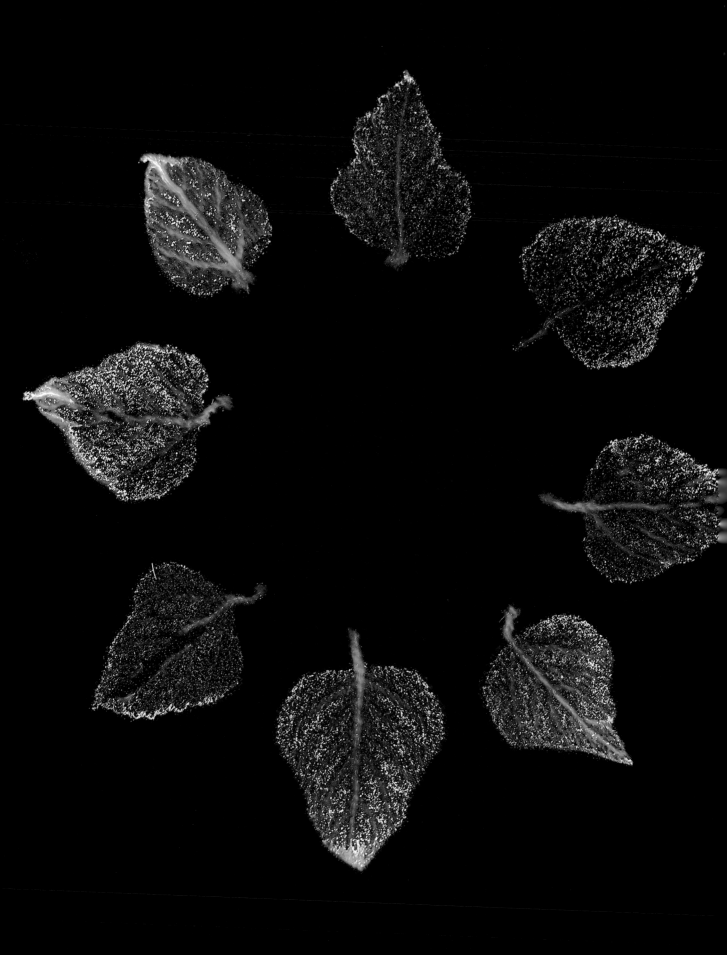

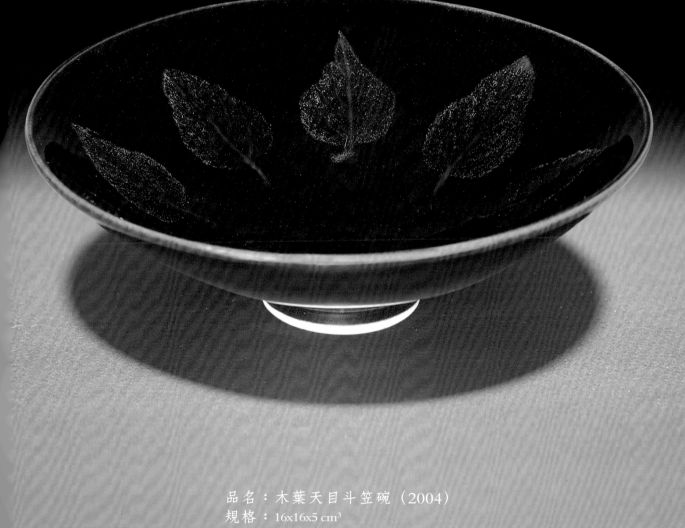

品名：木葉天目斗笠碗（2004）
規格：16x16x5 cm³

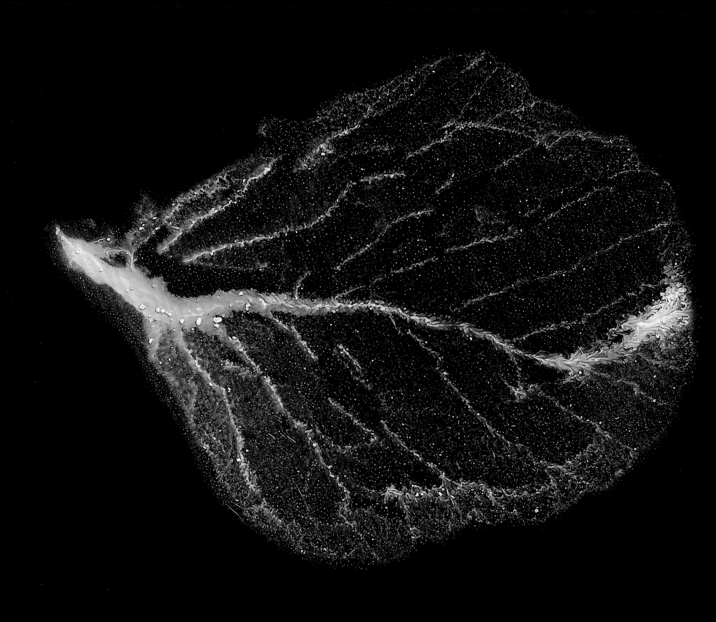

品名：木葉天目斗笠碗（2001）
規格：16x16x5 cm³

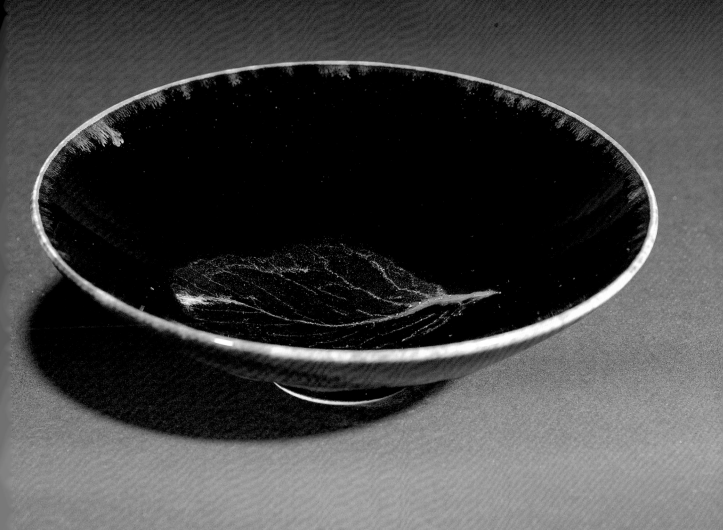

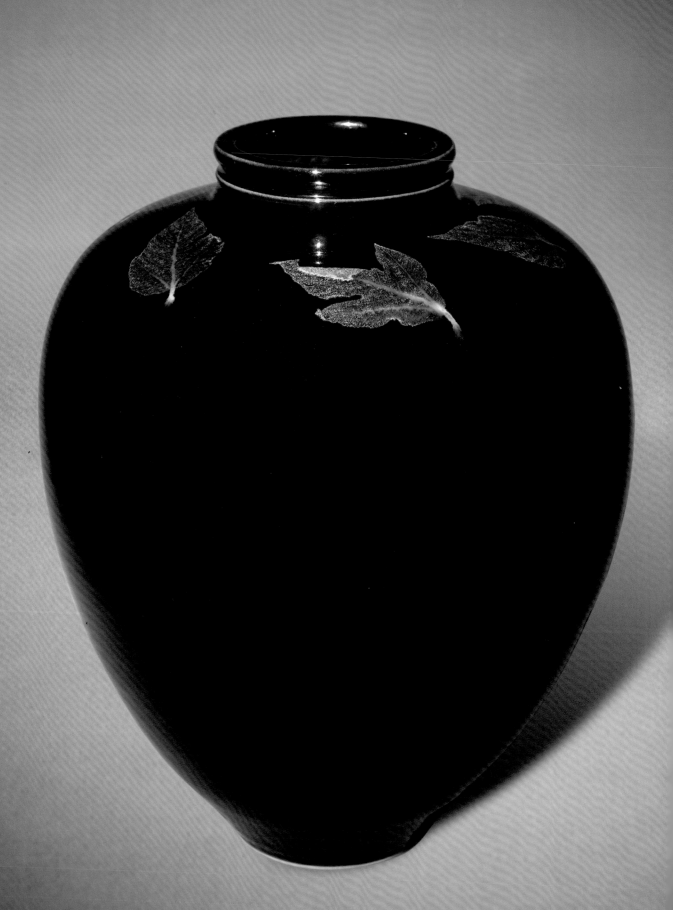

品名：木葉天目瓶（2004）
規格：36.5x36.5x42.5 cm³

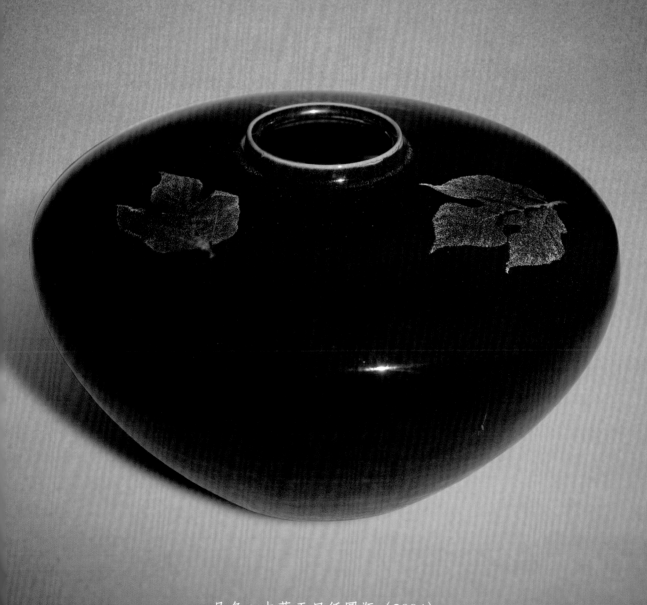

品名：木葉天目低圓瓶（2004）
規格：35.5x35.5x21 cm³

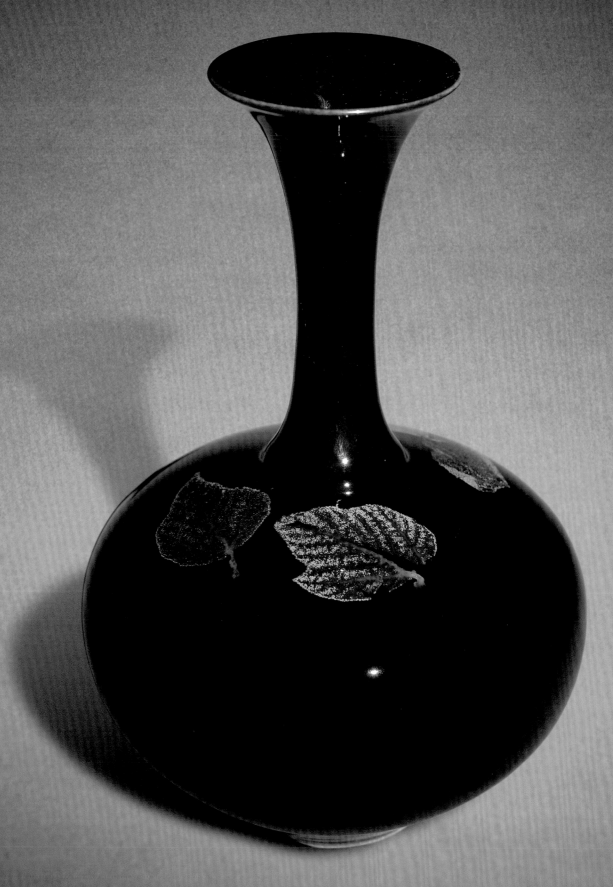

品名：木葉天目瓶（2006）
規格：21x21x39 cm³

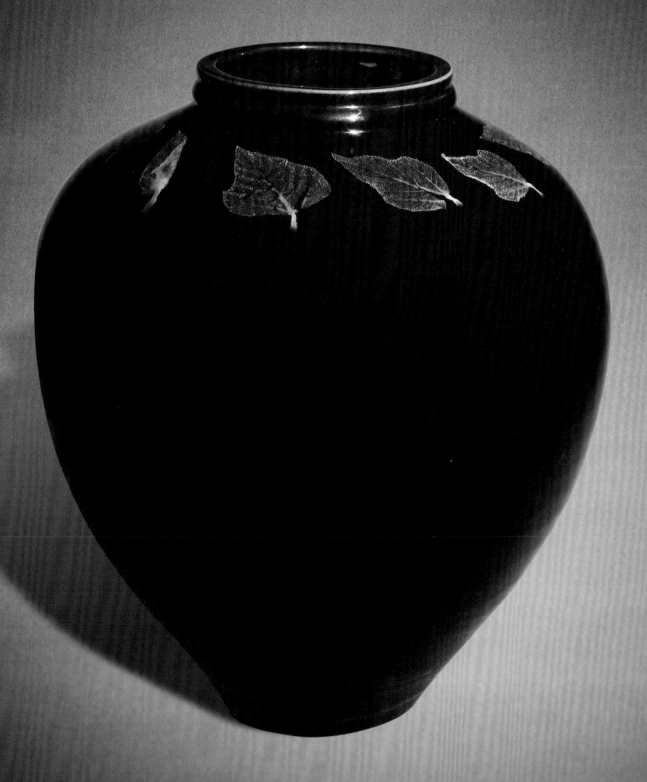

品名：木葉天目瓶（2004）
規格：40x40x45 cm³

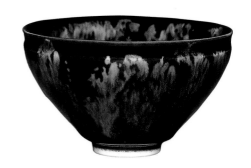

玳瑁天目

　　玳瑁天目－是宋代江西吉州窯代表作之一，在黑醬色釉面上，施塗以不規則的黃褐斑點等色釉，因其釉面（黑、黃）凹凸不平，顏色也就有深淺之變化，故而形成有如海龜的紋樣和顏色，其漆黑和米黃色的斑紋和釉調，世人稱之為玳瑁天目，日本人稱之為玳皮天目，此窯變花釉，協調滋潤，變化無窮，色澤精雅絕倫，釉調自然天趣。

玳瑁天目

　　玳瑁天目は宋代、江西の吉州窯を代表するうちの一つであり、黒い釉薬の表面に、不規則な黃褐色の斑点に釉薬を塗ります。器の黒と黃色の部分の凹凸が一定でないく、色も深浅の変化があるため、海亀のような形と色に比喩されます。このような漆黒と米黃色（薄黃色）の斑紋は玳瑁天目と呼ばれており、日本では玳皮天目と称されている。この窯の変花釉は、表面は艶やかで、見る角度によって変化し、光沢も非凡であり、自然な趣を醸してちります。

Tortoise-Shell Tenmoku

　　Tortoise-shell tenmoku is a characteristic of the Jizhou kilns in the Jiangxi Province during the Song Dynasty. Splatters of ochre glaze applied on a pitch black glaze form an irregularly freckled effect. Applied with a layer of pitch black glaze and added on it with spots of ochre glaze gives the surface texture of the tea bowl variation in depth which creates a variety of colors after firing, resembling the appearance and coloration of a sea turtle. This glaze is widely known as tortoise-shell tenmoku; while Japanese also refer to it as *taihisan* tenmoku. The floral effect of tortoise-shell tenmoku is varied in pattern and exquisite in color, giving this glaze a natural appeal.

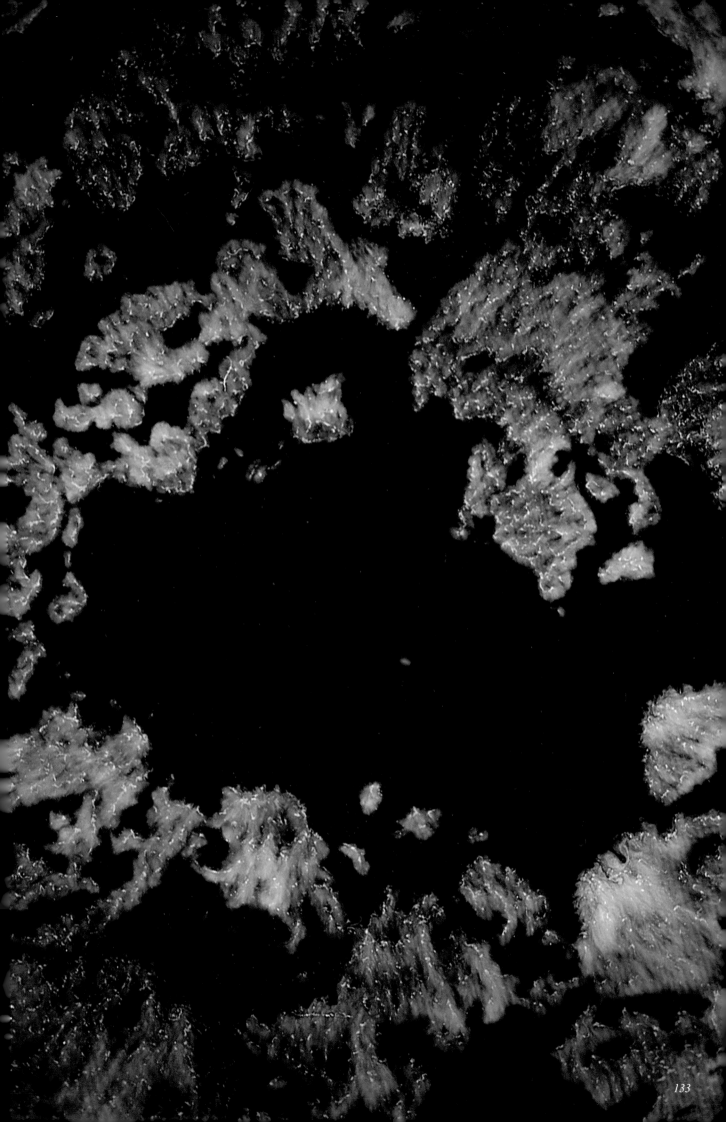

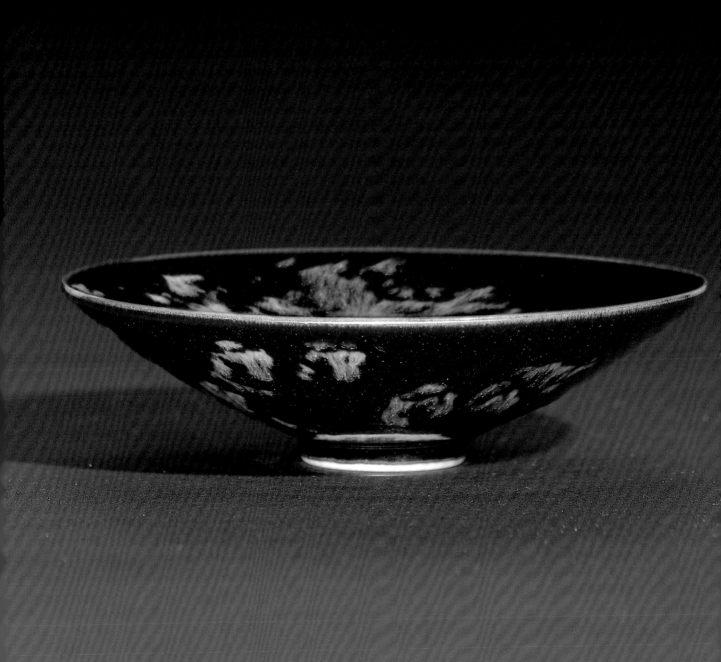

品名：玳瑁天目斗笠碗（2000）
規格：16x16x4.5 cm³

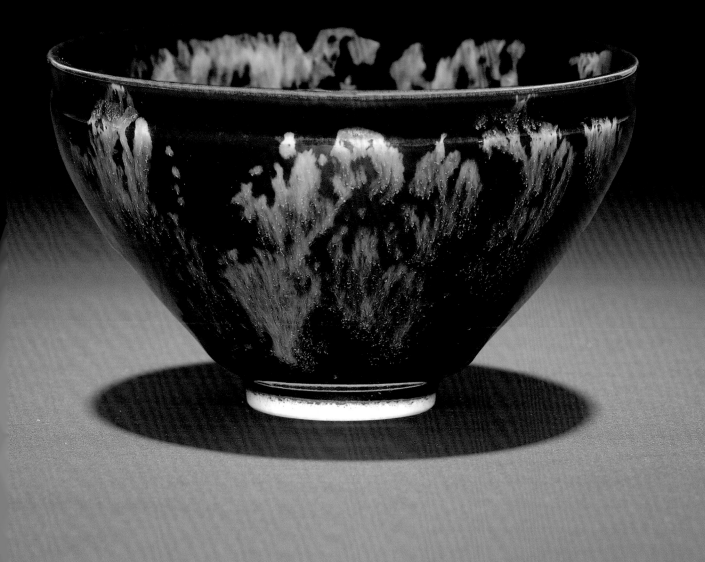

品名：玳瑁天目鬥茶碗（2006）
規格：12x12x7 cm³

品名：玳瑁天目斗笠碗（2001）
規格：17x17x7.5 cm³

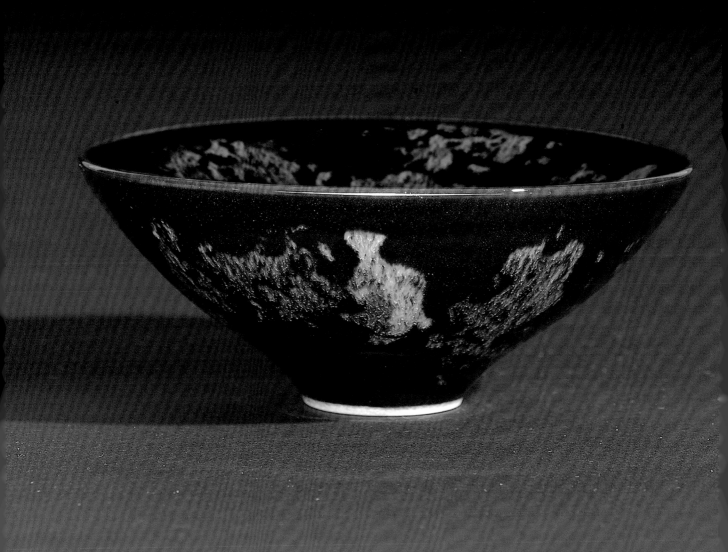

品名：玳瑁天目斗笠碗（2001）
規格：17x17x7.5 cm³

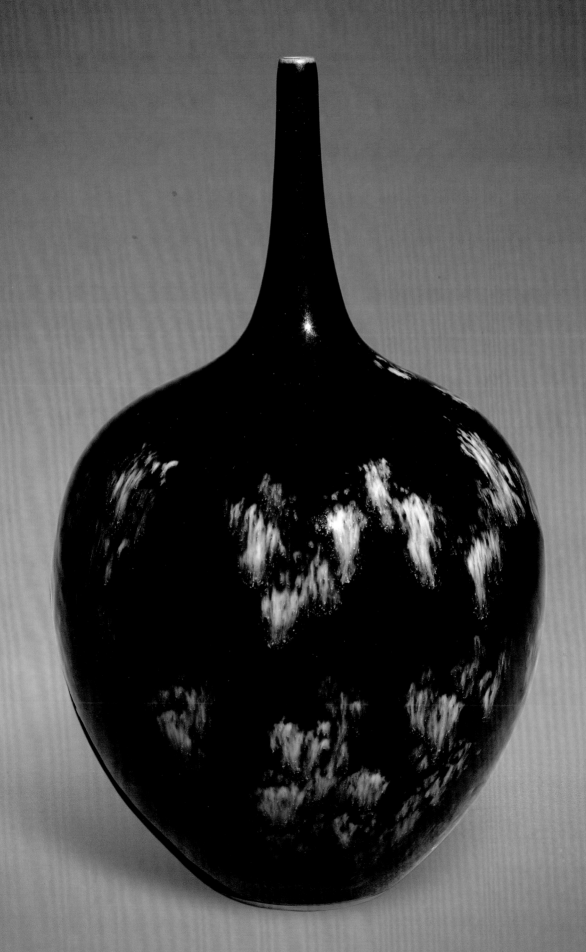

品名：玳瑁天目小品（1994）
規格：15x15x31 cm³

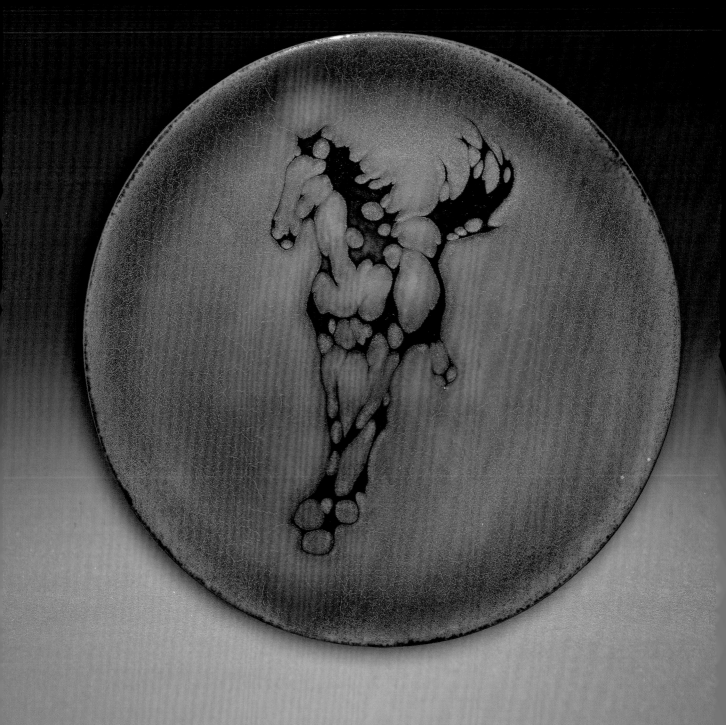

品名：躍馬剪紙落花天目圓盤（2008）
規格：36x36x3 cm³

品名：剪紙落花天目圓盤（2002）
規格：34x34x3 cm³

冰黃龜甲裂紋

　　裂紋釉又稱碎紋或開片，俗稱皇帝黃龜甲裂紋釉。以宋代五大名窯之一「哥窯」為最具代表性，其瓷釉表面紋理非人為而使之發裂，實是一冷卻時，坯體及釉面間收縮差距不同，致應力作用所造成的；由於器型、釉料收縮區域的不同，裂痕紋飾也有不同，所以有「龜甲紋」、「冰裂紋」、「魚子紋」、「牛毛紋」、「柳葉紋」及「蟹爪紋」等多種名稱，其中以「龜甲冰裂紋」最具特色，淺黃帶綠的色澤及紋路多層開裂，狀如玫瑰花瓣的雅致，冰塊碎裂的冷豔，更超越立體空間且彌久更新。

氷黄亀甲裂紋

　　裂紋釉は砕紋、或いは開片とも言い、また俗に皇帝黄亀甲裂紋釉とも言います。宋代五代有窯の一つ「哥窯」の一つとして有名です。器の表面の文様は人為的ではなく自然な形でひび割れ文様を浮き上がらせるのであるが、これは冷却の際に、土と釉薬の収縮率の違いにより形成されたものです。器の形、釉薬の収縮場所の違いなどにより、割れ目の文様も異なるため、「亀甲紋」、「氷裂紋」、「漁子紋」、「牛毛紋」及び「柳葉紋」等多くの名称、「蟹爪紋」があり、中でも「亀甲氷裂紋」が代表的で、浅黄色に緑を帯びた色と細かく複雑に入った亀裂は、バラの花びらのように精緻で、氷を砕いたような艶やかさをもち、立体空間を超越し、且つ常に新しくあります。

Ice Yellow Tortoise-Shell Crackle Glaze

　　Crackle glaze, known as cracked pattern or *kaipai*, is also commonly called as imperial-yellow tortoise-shell crackle glaze, a glaze characteristic of the Ge Kiln, one of the five kilns best-known for ceramic production during the Song Dynasty. This crackle glaze features cracked patterns spreading spontaneously across the surface of the glaze, formed due to the different shrinking rates between the ceramic body and its applied glazes during the cooling process after firing. Because of a variety of ceramic types and different shrinking rates of different glazes, there form a number of cracked patterns, including tortoise-shell pattern, cracked ice pattern, roe pattern, cow hair pattern, willow leaf pattern, crab claw pattern, and etc. Among them, the tortoise-shell cracked pattern is the most distinctive. Multiple layers of cracked patterns in light yellow color with hints of green resemble graceful rose petals or icy beauties, lending a long-lasting charm to the tortoise-shell cracked pattern.

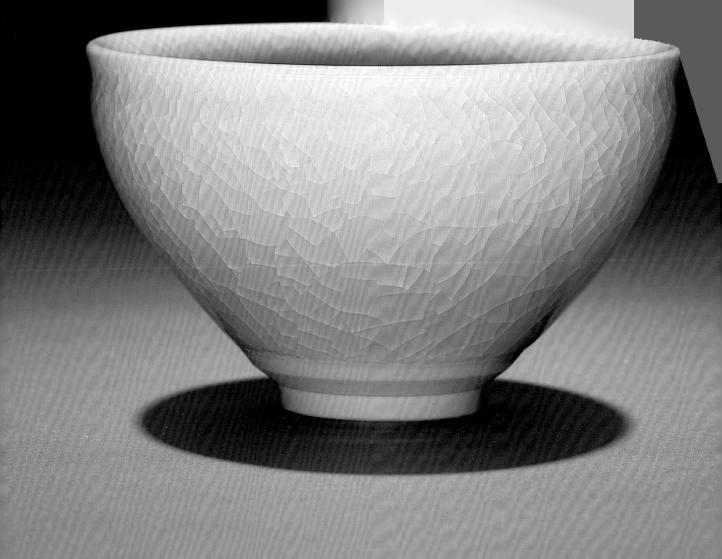

品名：冰裂青鬥茶碗（2006）
規格：12x12x7 cm³

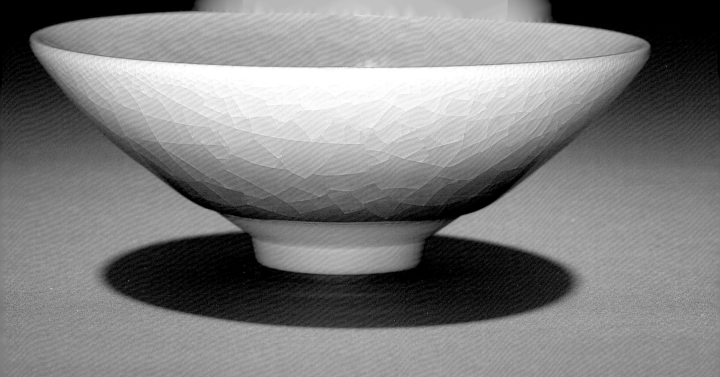

品名：冰裂黃斗笠碗（2006）
規格：16.5x16.5x5.5 cm³

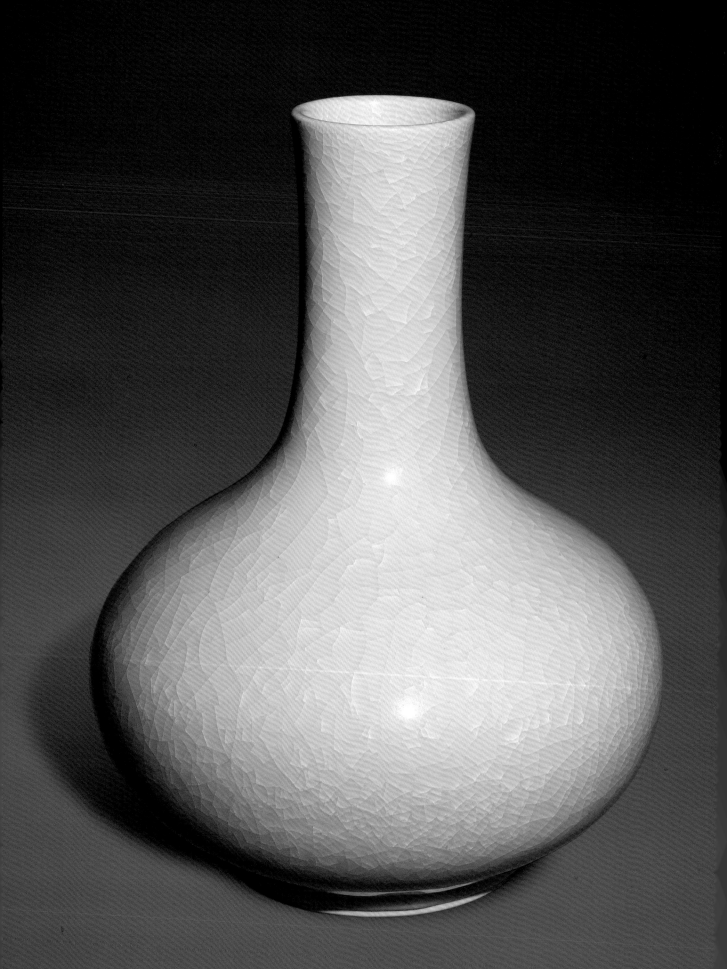

品名：冰裂黃花器（1997）
規格：29x29x37 cm³

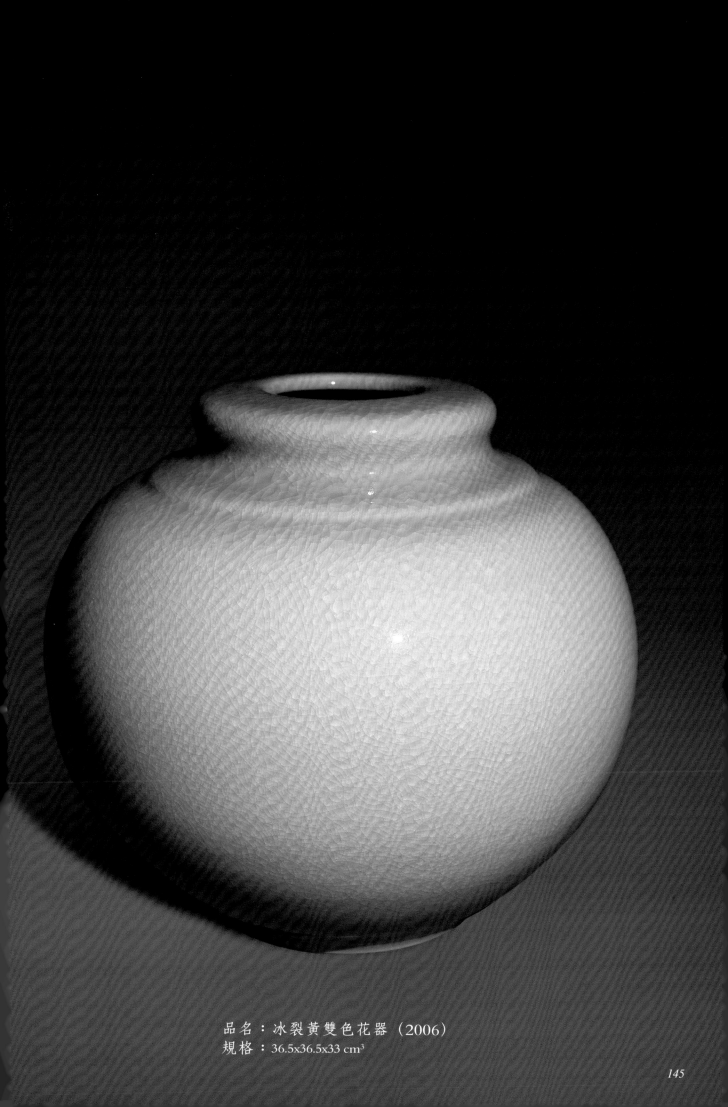

品名：冰裂黃雙色花器（2006）
規格：36.5x36.5x33 cm³

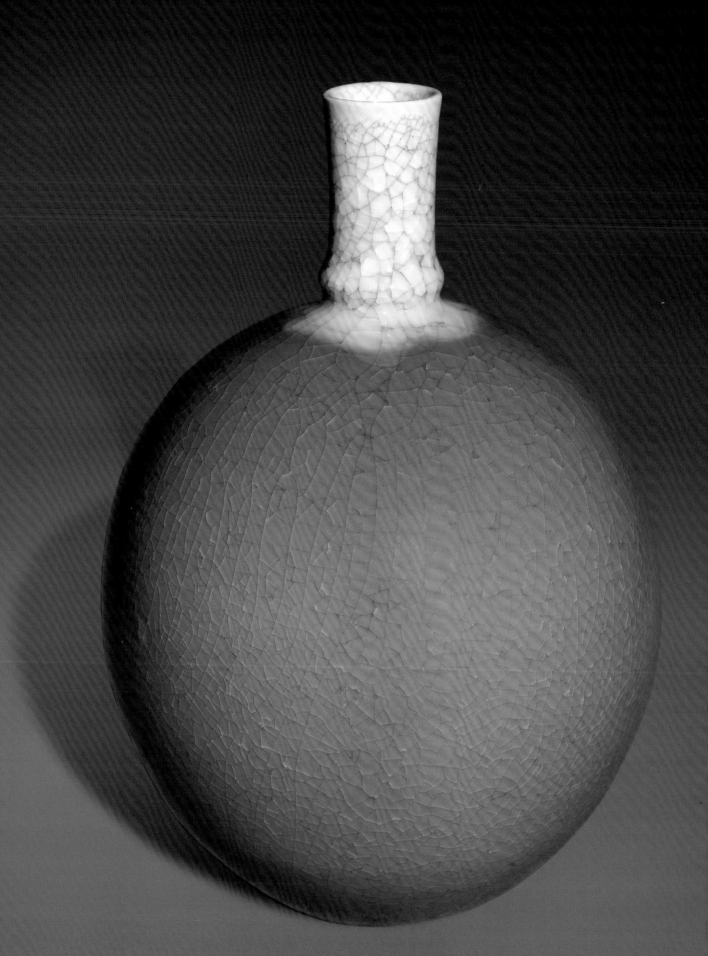

品名：冰裂綠雙色花器（2006）
規格：31x31x40 cm³

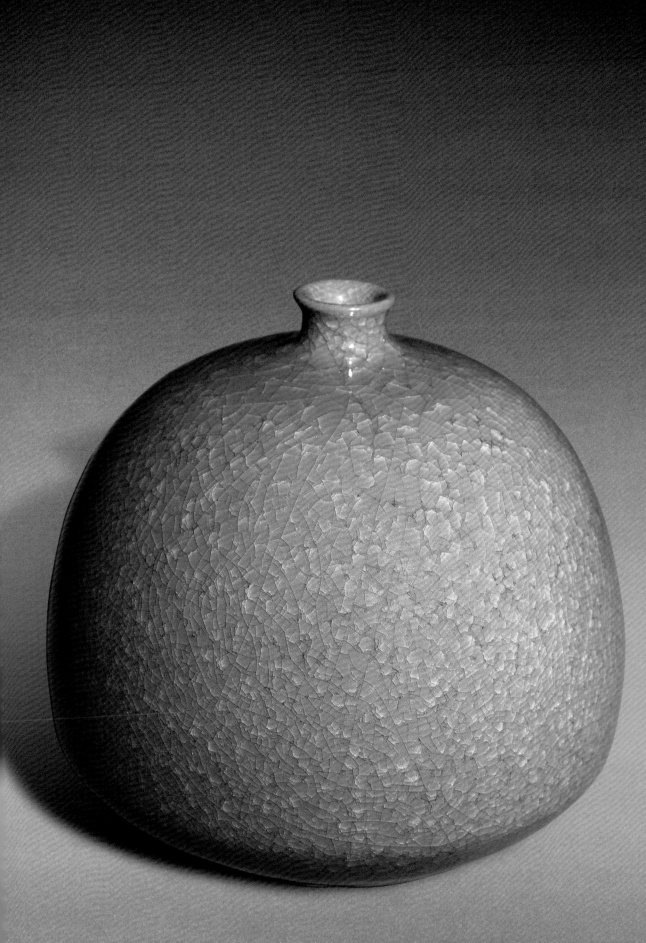

品名：冰裂黃花器小品（1996）
規格：27x27x25 cm³

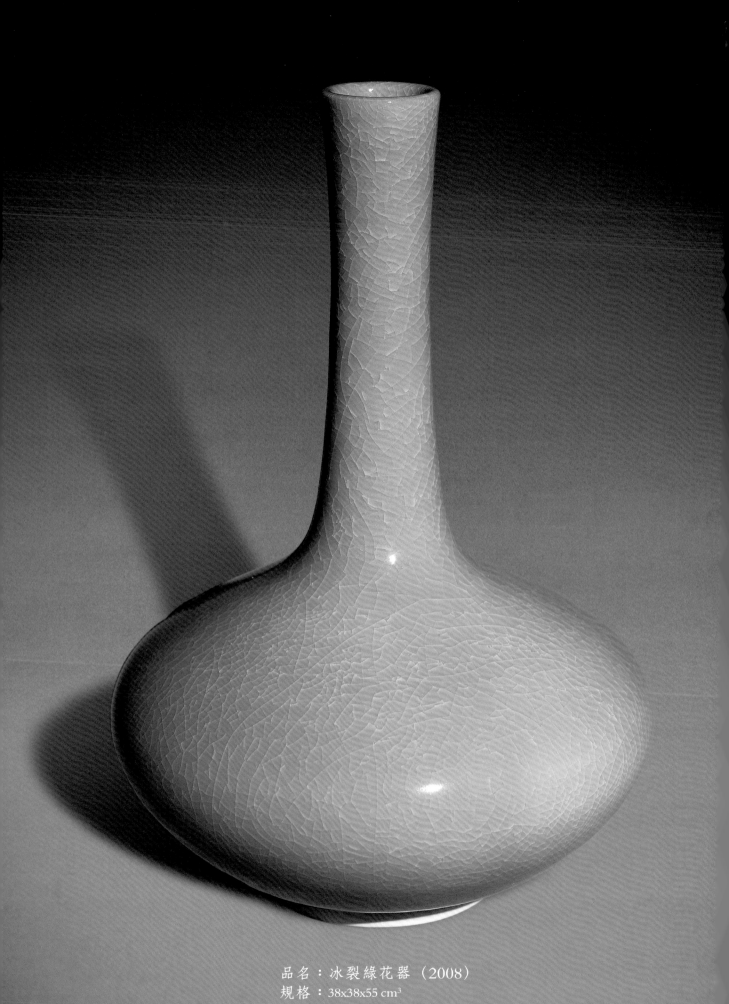

品名：冰裂綠花器 （2008）
規格：38x38x55 cm³

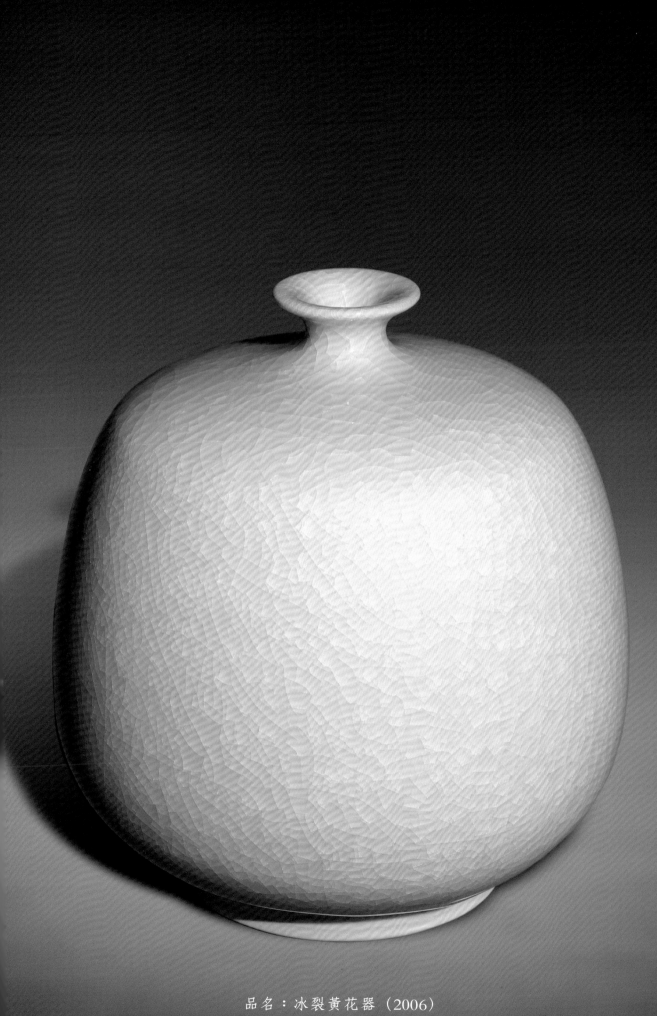

品名：冰裂黃花器（2006）
規格：23.5x23.5x22 cm³

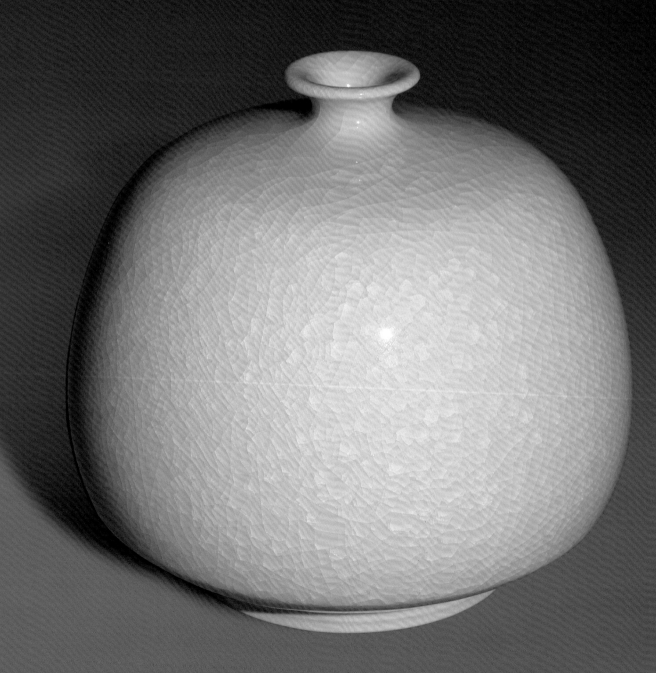

品名：冰裂青花器（2006）
規格：23.5x23.5x22 cm³

品名：冰裂青花器（2007）
規格：38x38x55 cm³

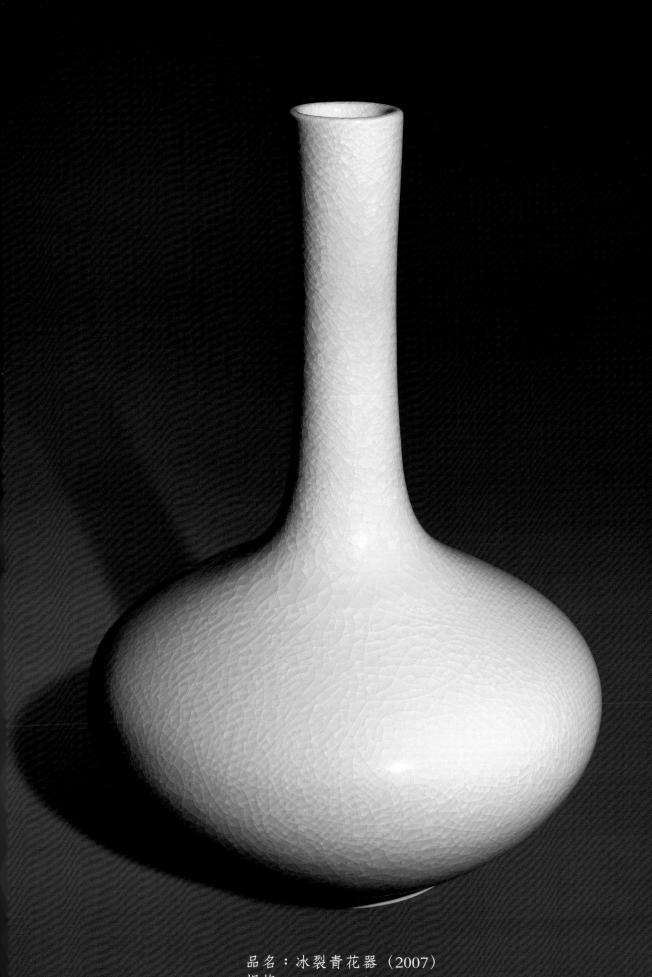

郎窯紅之火焰紅

　　郎窯紅的特點是：釉質肥厚，釉色黑紅，彷彿初凝般的牛血那樣地鮮紅，故也稱牛血紅，其釉面鮮紅勻潤，瑩澈濃艷、透亮垂流、除大片裂紋外，還有不規則的牛毛絲紋，器物口沿因釉層較薄，銅色在高溫下容易揮發與氧化，因此釉色掛不住口，自然流淌，呈現白青色的輪狀，稱之「燈蕊邊」或「燈草口」，且底邊由於釉汁的流垂凝聚且不過底足，故有「脫口垂足郎不流」之說。

　　めに、「郎窯紅」の名があるといいます。

　　郎窯紅の特徴は釉質が厚く黒紅色をしており、あたかも凝固しだした牛の鮮血のように赤いため、牛血郎といわれます。その釉面は鮮やかに赤く、しっとりとしており、妖艶に輝き、その輝きは流れ出さんばかりです。大片の裂紋のほか、不規則な牛毛糸紋もあり、器の口は釉薬がやや薄いため、銅色が高温の中で容易に揮発、酸化をしやすい。また釉色が口まで掛からず、自然に流れ落ちているため、白青色の輪状を呈しているため、「燈蕊辺」或いは「燈草口」等とも呼ばれます。器の底は釉薬の流れが集まりますが、底が十分に足りているため、「口を脱し、足に垂れども、郎は流れず」という言葉があります。

Lang Kiln Fire Red

Glazes along the rims of the ceramic pieces are generally thinner. Also, the copper red glazes are easily vaporized or oxidized at high temperature. Hence, the glazes applied on the Lang kiln Fire Red Ceramics hardly remain along the rims and will flow down after firing, making the rims appear white-green, called as *dengruibian* or *dengcaokou*. Besides, the melted glazes will gather in the lower part of the ceramic piece but will not reach its feet. Therefore, it has been said that the Lang Kiln Fire Red flows from the rim to the bottom, and stops before the feet."

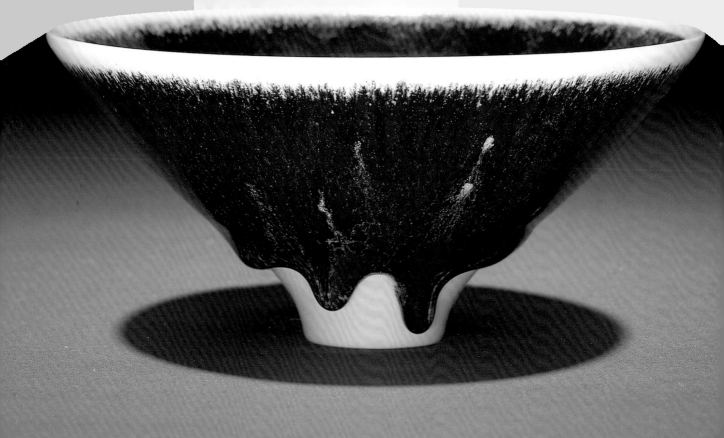

品名：鈞紅釉斗笠碗（2000）
規格：17x17x7 cm³

品名：火焰紅斗笠碗（2001）
規格：15.5x15.5x4.5 cm³

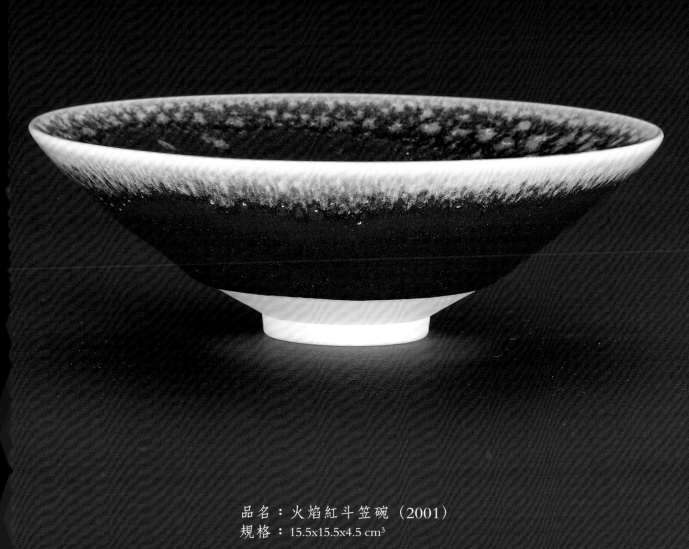

品名：火焰紅斗笠碗（2001）
規格：15.5x15.5x4.5 cm³

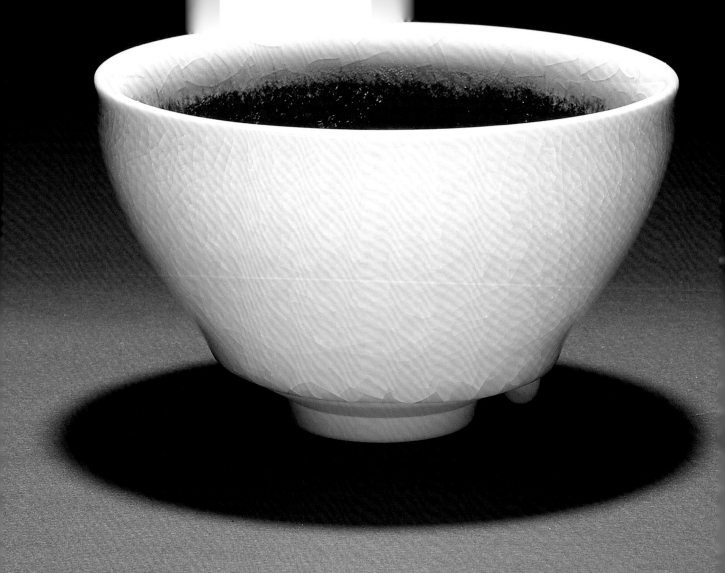

品名：郎紅冰裂青鬥茶碗（2008）
規格：12x12x7 cm³

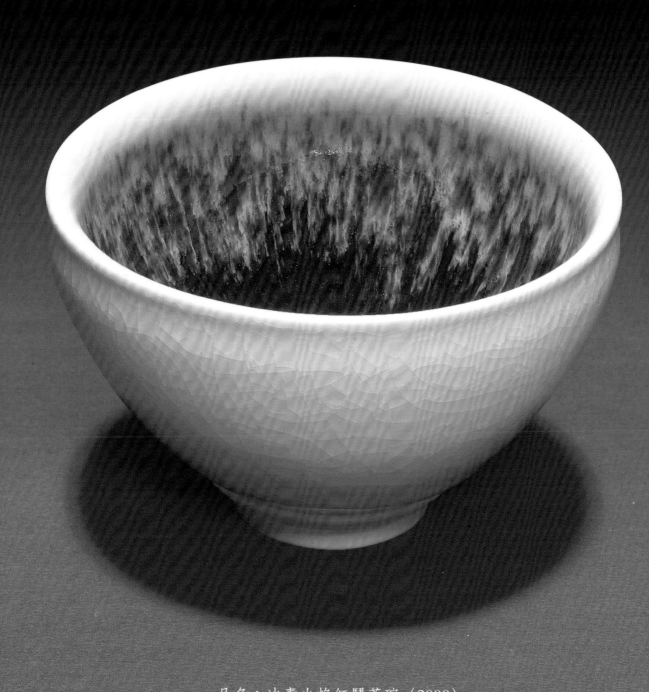

品名：冰青火焰紅鬥茶碗（2009）
規格：11.8x11.8x7 cm³

品名：冰青火焰紅斗笠碗（2009）
規格：12.5x12.5x8 cm³

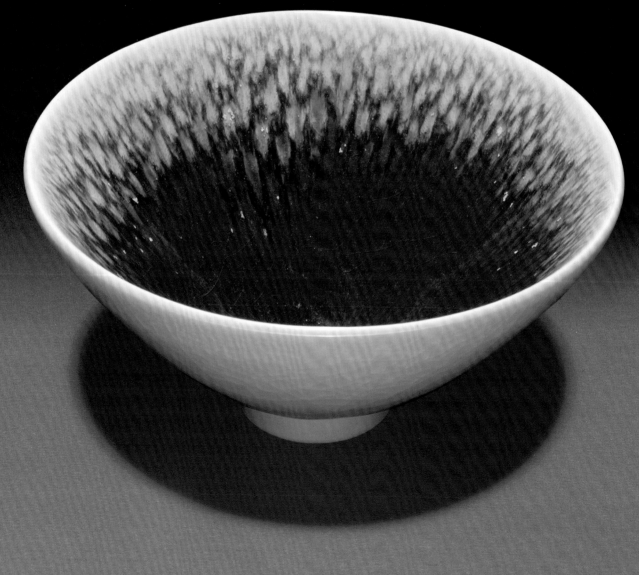

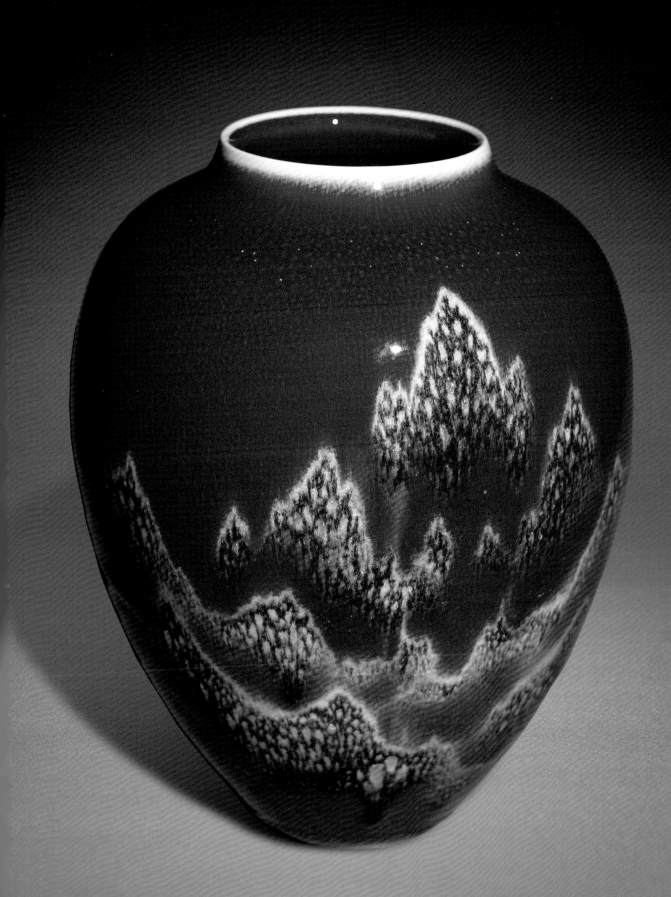

品名：郎窯火焰紅花器（2000）
規格：32x32x41 cm³

國家圖書館出版品預行編目資料

驚艷天目：邵椋揚現代陶藝創作展＝Tenmoku
glaze : The Ceramic Art of Liang-yang Shao /
邵椋揚作；國立歷史博物館編輯委員會編輯. --
初版. -- 臺北市：史博館，民99.07
面；21x29.7公分

ISBN 978-986-02-3983-6（精裝）

1. 陶瓷工藝 2.作品集

938 99011650

驚艷天目—邵椋揚現代陶藝創作展
Tenmoku Glaze: The Ceramic Art of Liang-yang Shao

發 行 人：張譽騰	Publisher：Chang Yui-Tan
出 版 者：國立歷史博物館	Commissioner：National Museum of History
臺北市10066南海路49號	49, Nan Hai Road, Taipei, Taiwan R.O.C.
網站：www.nmh.gov.tw	Tel : 886-2-23610270
電話：886-2-23610270	Fax : 886-2-23610171
傳真：886-2-23610171	http:www.nmh.gov.tw
作　　者：邵椋揚	Author：Shao Liang-Yang
編　　輯：國立歷史博物館編輯委員會	Editorial Committee：Editorial Committee of National Museum of History
主　　編：徐天福	Chief Editor：Fu Hsu-Tien
執行編輯：王建成、陸泰龍	Executive Editor：Wang Chien-Cheng , Lu Tai-Long
英文翻譯：邱勢淙、王舒津	Translator：Erica Lin, Wang Shu-Chin
展場設計：郭長江	Interior Designer：Kuo Chang-Chiang
美術設計：美通印刷實業有限公司	Art Design：Mei Tung Printing Ind Co., Ltd.
總　　務：許志榮	Chief General Affairs：Hsu Chih-Jung
會　　計：劉營珠	Chief Accountant：Liu Ying-Chu
印　　製：美通印刷實業有限公司	Printing：Mei Tung Printing Ind Co., Ltd.
台中市南屯區大墩12街160號	No.160 Ta Tun 12the St., Taichung Taiwan, R.O.C.
出版日期：中華民國99年7月	Publication Date：July. 2010
版　　次：初版	Edition：First Edition
定　　價：新台幣700元	Price：NT$700
展 售 處：國立歷史博物館文化服務處	Museum Shop：Cultural Service Department of National Museum of History
臺北市10066南海路49號	49, Nan Hai Rd., Taipei, Taiwan , R.O.C. 10066
電話：02-23610270	Tel: +886-2-2361-0270
五南文化廣場台中總店	Wunanbooks
台中市40042中山路6號	6, Chung Shan Rd., Taichung, Taiwan , R.O.C. 40042
電話：04-22260330	Tel: +886-4-22260330
國家書店松江門市	Songjiang Department of Government Bookstore
台北市10485松江路209號1樓	209, Songjiang Rd., Taipei, Taiwan , R.O.C. 10485
電話：02-25180207	Tel: +886-2-25180207
國家網路書店	Government Online Bookstore
http://www.govbooks.com.tw	http:// www.govbooks.com.tw
統一編號：1009902258	GPN：1009902258
國際書號：978-986-02-3983-6（精裝）	ISBN：978-986-02-3983-6（精裝）